往上看!!

賞蛙趣

看到我了嗎?

蛙ㄅㄨˇ陽明山

hi！我在這裡~

陽明山國家公園管理處發行

【處長序】

　　陽明山國家公園位於大台北都會區北邊，是一座都會型的國家公園，擁有獨特的火山地質地形，相較臺灣其他高山型或海洋型的國家公園，多了一份親切感與便利性，只要短短的車程就可登山健行、旅遊踏青，徜徉在蒼翠蓊鬱山林及草原間，忘卻俗事塵囂；園區特殊的地形及季風帶來的雨水，孕育了相當豐富的動植物生態，提供了各種動物覓食、活動、繁殖的最佳棲地。

　　根據本處歷年來的研究顯示，在本園內多樣的物種中，蛙類數量約占全臺33種中的60%，可知園區內蛙類多樣性的豐富程度。而蛙類的皮膚敏感，可迅速反映環境汙染等異常變化，是環境變遷中重要的指標生物。為了讓國人了解蛙的生態世界及其影響力，特別將陽明山國家公園的蛙類生態資訊，轉化成生態讀本的方式呈現給大家。

　　本書以淺顯易懂的文字搭配生動有趣的手繪插畫，引導讀者走入蛙的世界，是一本風格活潑、適合全家大小一同閱讀的解說叢書；書中不但以季節、景點為主的遊憩路線帶出棲息的蛙種，還附上詳盡的蛙類圖鑑及蛙類生態照片。為了讓讀者更親近蛙的生活，還特別收錄了19種青蛙聲音，以資通訊科技的QR Code技術，利用智慧型手機上網接收蛙鳴聲，讓讀者讀到那、聽到那，即使不在野外，也會有一種身歷其境的感受。

　　為了讓本書更具親切感，我們特別將書名取為「賞蛙趣-蛙ㄕ陽明山」，你知道這書名的意涵嗎？沒錯，它是取其台語發音－我在陽明山，大聲的告訴大家：青蛙家族在陽明山國家公園裡快樂的生活著，歡迎您帶著「賞蛙趣-蛙ㄕ陽明山」來拜訪牠們，與蛙一同哼唱著快樂協奏曲。希望您在進行生態之旅的同時，體會出生態保育與環境保護的重要性，並能親身去落實力行，留給子孫一塊美好的淨土！

陽明山國家公園管理處　處長

謹識

【編者序】

「賞蛙趣－蛙ㄉˊ陽明山」是陽明山國家公園管理處繼1991年發行「蛙-訪陽明山國家公園公園的兩棲類」之後,製作的另一本以蛙類為主題的專書。20年前出版「蛙-訪陽明山國家公園公園的兩棲類」時,一般大眾對台灣的蛙類生態非常陌生,圖鑑在台灣也不普遍,因此編輯精美並附有彩色照片及插畫、介紹陽明山國家公園境內豐富的兩棲類資源的「蛙-訪陽明山國家公園公園的兩棲類」上市後,成為不少人認識台灣蛙類的入門書,帶領很多人進入蛙類世界。

2012年的今日,台灣坊間有各式各樣的印刷精美的圖鑑,拜數位科技之賜,網路上流傳各種蛙類的生態照片,也能輕易的查詢到各類蛙類生態相關資訊,但資料多不表示全民的保育素養提升,不時還是會看到少數民眾破壞棲地或隨意放生的行為。因此出版「賞蛙趣－蛙ㄉˊ陽明山」一書時,製作團隊抱持謹慎嚴謹的心態,企圖製作出一本能提供民眾蛙類保育意識,並具有陽明山特色的蛙書。棲地保育是這本書的核心,棲地若遭到破壞蛙類也無法存活,但棲地保育除了成立國家公園保護區之外,還需要眾人參與一起維護。因此本書除了蛙類生態主題外,特別介紹專家學者及志工如何保育陽明山蛙類棲地,期盼引起共鳴,讓更多人投入保育行列。

為了讓讀者在閱讀的時候有身歷其境的感覺,以激發保育的行動力,製作團隊以文獻資料為基礎,在陽明山國家公園管理處同仁及志工協助之下,實地探勘蛙類可能出現的地點,從

約30個地點彙整出16條具有特色、一般民眾容易接近的賞蛙路線。之後帶領兩棲類保育志工夥伴，歷經3～4個月的野外調查及紀錄，並拍攝各種蛙類生態照片，作為本書的編輯素材。

此外，製作團隊也運用活潑的卡通人物、強調特徵的Q版蛙類圖像，讓讀者能輕鬆地辨識陽明山的19種蛙類，學習蛙類生態知識。而這些都是經歷無數次的編輯會議，由美編、文字作者、編輯、陽管處及台灣環境資訊協會同仁等人腦力激盪之下的成果，期盼在大家的合作努力之下，能製作出引人入勝、圖文並茂的優良書籍。

最後感謝所有參與這本書製作的人員，很榮幸能和大家一起記錄陽明山豐富的蛙類生態資源。期許這本書讓更多人樂於親近蛙類，願意積極保護台灣蛙類世界。

東華大學自然資源與環境學系

2012/12/1

路線大景照

路線所屬
棲地類型

各路線推薦
賞蛙地點

路線往返
時間參考

賞蛙季節：
此路線較易觀察
到推薦蛙種的季
節參考。

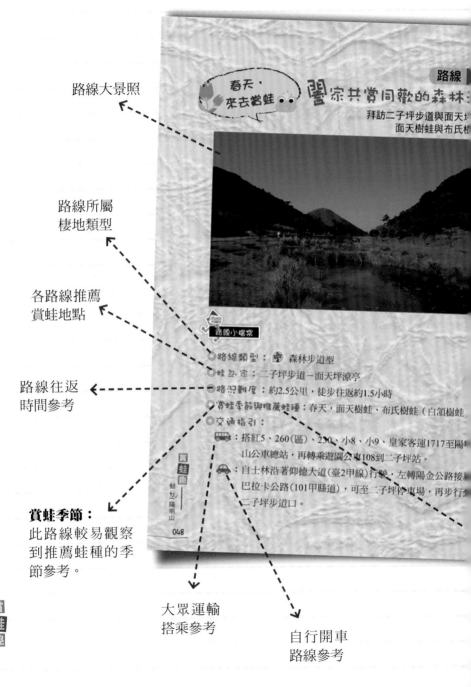

春天，
來去賞蛙

闔家共賞同歡的森林

拜訪二子坪步道與面天坪
面天樹蛙與布氏樹

路線小檔案

○ 路線類型：森林步道型

○ 蛙點：二子坪步道－面天坪涼亭

○ 路況難度：約2.5公里，徒步往返約1.5小時

○ 賞蛙季節與推薦蛙種：春天，面天樹蛙、布氏樹蛙（白頷樹蛙

○ 交通指引：

搭紅5、260（區）、230、小8、小9、皇家客運1717至陽
山公車總站，再轉乘遊園公車108到二子坪站。

自士林沿著仰德大道（臺2甲線）行駛，左轉陽金公路接
巴拉卡公路（101甲縣道），可至二子坪停車場，再步行
二子坪步道口。

賞蛙趣
蛙ㄅ陽明山
048

賞蛙趣
蛙ㄅ陽明山

大眾運輸
搭乘參考

自行開車
路線參考

008

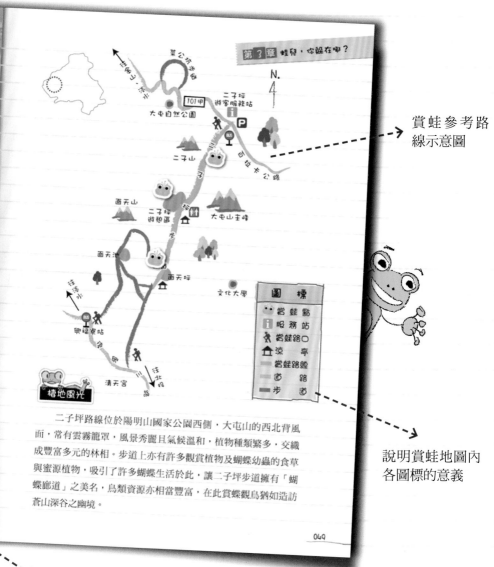

賞蛙參考路
線示意圖

說明賞蛙地圖內
各圖標的意義

　　二子坪路線位於陽明山國家公園西側，大屯山的西北背風面，常有雲霧籠罩，風景秀麗且氣候溫和，植物種類繁多，交織成豐富多元的林相。步道上亦有許多觀賞植物及蝴蝶幼蟲的食草與蜜源植物，吸引了許多蝴蝶生活於此，讓二子坪步道擁有「蝴蝶廊道」之美名，鳥類資源亦相當豐富，在此賞蝶觀鳥猶如造訪蒼山深谷之幽境。

049

推薦蛙種：

依據路線類型及各賞蛙季節，該路線數量較多且容易觀察的蛙類做為推薦蛙種。推薦蛙種僅供參考，並非只單獨出現於賞蛙季節，各路線全年皆可觀察到不同的蛙類。挑戰路線部分，推薦蛙種已於其他路線介紹，故不重複列舉。

斜體字為拉丁學名（屬名+種名）、英文正體字為命名者及命名年代

蛙種所屬科別

該蛙種出現於本書中之路線對照

較易觀察到該蛙種的季節

蛙種中文俗名

該蛙種其他中文俗名

該蛙種常出現之棲地類型，可對照46頁的棲地類型說明

以智慧型手機掃描可得到該蛙種基本資訊及聆聽其聲音

與該蛙種形態特徵相似的蛙類、鑑別重點

樹蛙科 Rhacophoridae

褐樹蛙

Buergeria robusta Hallowell, 1861

特有種

別　名：壯溪樹蛙　　出現路線：5、11、14

出現棲地：　　　　　推薦季節：

特別說明：曾受捕捉壓力而列為保育類，後因族群數量穩定，2008年修訂為一般類

相似種：布氏樹蛙—兩眼到吻端沒有淡黃色的三角形，大腿內側及體側有黑色網紋

外形特徵

褐樹蛙屬於中大型蛙類，體長約5～9公分，身體呈褐色，從兩眼到吻端有一塊淡黃色的三角形斑，而兩眼到背部另有一塊倒三角形的黑斑，趾端吸盤白色、明顯膨大。眼睛大而突出，虹膜為銀白色及褐色兩色相間，類似T字圖案。雄、雌蛙體型差異很大，這是溪流繁殖型蛙類的特性之一。在繁殖季時，雄蛙身體會變為金黃色。

▲雄蛙為爭奪領域而大打出手

表示台灣特有種或保育種
（根據行政院農業委員會
2009年4月1日公布之名錄）

第4章 蛙兒展示SHOW

收納於本書中之
陽明山國家公園
常見19種蛙類聲
音總連結！

生態習性

褐樹蛙分布於全島中低海拔的山區，平時喜歡棲息在河邊的樹上或石縫中，此時體色較淺，幾乎呈現白色。到了春夏季節，則會趁著黑夜，成百上千隻遷移到溪流繁殖，聚成小群在大石頭上鳴叫。雄蛙有單一外鳴囊，體型雖大，叫聲卻是小而細碎的「嘓、嘓」聲，偶爾發出幾聲粗粗的「嘎」。遇到危險時，褐樹蛙通常以腹部平貼趴在地面，以躲避攻擊。

褐樹蛙的卵具有黏性，黏在石頭底下，以避免被流水沖走。蝌蚪身體呈流線型，尾巴長，會吸附在石頭上，以適應流水環境。

▲ 雄蛙及雌蛙的體型差異很大，是溪流繁殖蛙類的特徵之一

▲ 具有黏性的卵會黏在石頭底下，以免被水沖走

▲ 虹膜......延端有明顯白色......

認識蛙類真好玩！

這本書將我的同伴們介紹的非常詳盡呢！

181

第 **1** 章
遊訪陽明山裡的
蛙兒之前

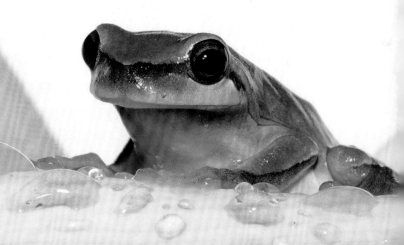

好哇！

讓我先向你介紹陽明山國家公園的地理環境吧！

　　陽明山國家公園位處臺北盆地北緣，東起礦嘴山、五指山東側，西至向天山、面天山西麓，北迄竹子山、土地公嶺，南至紗帽山南麓，面積約11,455公頃。海拔高度自200公尺至1,120公尺範圍不等。因受緯度及海拔的影響，氣候包含亞熱帶氣候區與暖溫帶氣候區，形成多樣化的生態系統。

　　園區是以大屯火山群為主體，地質構造多屬安山岩，有火山地

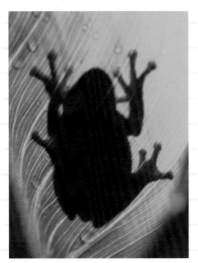

形特有的錐狀或鐘狀火山體、爆裂口、火山口和火口湖等，以及特殊的礦床、岩層、壯觀的瀑布和呈放射狀向四方奔瀉的溪流，是園區的重要景觀資源。

　　園區內植物型態多樣，森林植被以樟科植物為優勢種，如紅楠、大葉楠等；人工造林樹種則以相思樹、柳杉、楓香、黑松等數量較多；草原灌叢以包籜矢竹及白背芒

為主；水生植物以水毛花、針藺、莕薺、燈心草等較為常見，另有珍稀的臺灣特有種——臺灣水韭在園區內生長。多樣的地形地貌及繁茂的植被所形成的各種生態環境，提供了動物優良的覓食、活動和棲息場所，進而孕育了豐富的動物群聚。根據歷年來陽明山國家公園所進行的研究顯示，目前園區至少有哺乳動物30種，鳥類122種，兩棲類約20種、爬蟲類53種、魚類22種、蝶類180種，以及其他昆蟲和無脊椎動物數千種。

　　2012年進行蛙類資源調查時，於園區內共調查到19種蛙類，約占全臺灣所有33種蛙類的三分之二，比例相當的高，可見園區內的環境適合蛙類在此成長繁衍。

蛙類的重要性：生態環境的指標生物

　　從古至今，蛙類和人們的生活關係便相當密切，打從藝術創作青蛙王子這類傳奇故事的靈感來源，到現代作為科學研究、藥物材料以治療人類疾病等等，都可見到蛙類的蹤影，而牠們的存在亦具有生態上的重要價值，蛙類以活的小型動物為食，也提供其他動物及人類作為食物，在生態體系穩定扮演關鍵角色，同時也是農民控制蟲害的好幫手。

　　由於牠們的皮膚裸露直接和環境接觸，生活環境包含水域及陸域，因此可以迅速反應環境污染等異常變化，是重要的環境變遷指標生物。

環境的好壞，看我最明瞭！

　　蛙類是最早在陸地鳴唱的脊椎動物，同時也因為能適應許多類型的環境，像是水溝、溪流、稻田、池塘、森林等等，因此人們得以親近牠們、見到牠們的蹤跡，並藉由牠們嘹亮的歌聲，豐富了黑夜時刻，增添生活樂趣。然而，自1980年代以來，由於工業的發達及環境的變遷，蛙類族群開始面臨數量大幅下降的危機，根據世界自然保育聯盟（IUCN）2004年的報告，全球的兩棲類有三分之一面臨絕種的危機，其中棲地的破壞與消失是造成蛙類大量減少的主要原因。

　　為了讓社會大眾瞭解蛙類存在的重要價值及面臨的危機，陽明山國家公園管理處除了在園區內辦理多項活動，提供民眾參與外，近年來也積極結合民間保育團體及志工團隊，進行環境復育及利用保護區的設置以進行保護，期盼能夠引領更多人認識及親近蛙類，進而加入蛙類生態保育的行列。

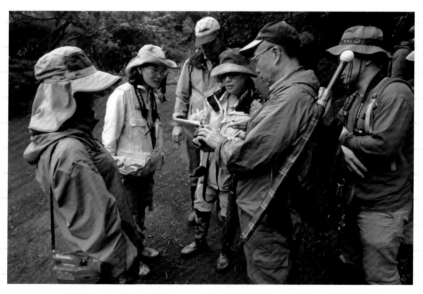

▲ 實地進行蛙類調查與記錄，是落實保育的基本工作

賞蛙趣
蛙ㄅㄨˋ陽明山

第 2 章

蛙兒的身世祕辛

蛙類，秀出你的身分證！

陽明山國家公園的環境真好，還有這麼多人關心青蛙朋友，好幸福喔！

是啊！青蛙朋友們都擁有不簡單的身世之謎，趕快來瞧瞧吧！

　　兩棲類又稱為兩生類，其中大多數種類的幼體在水中生活，用鰓呼吸、成體在陸地生活，用肺、口腔內膜及皮膚呼吸的水陸兩棲動物。根據2012年4月AmphibiaWeb網站資料，全世界大約有6,944種兩棲類動物。這一群皮膚裸露的小動物，根據外型可分成三大類，其中種類最多的是有四隻腳沒有尾巴的無尾目，也就是我們所熟悉的青蛙和蟾蜍，全世界大約有6,137種，

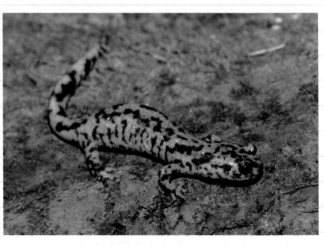

▲ 有四隻腳、尾巴的兩棲類稱之為有尾目

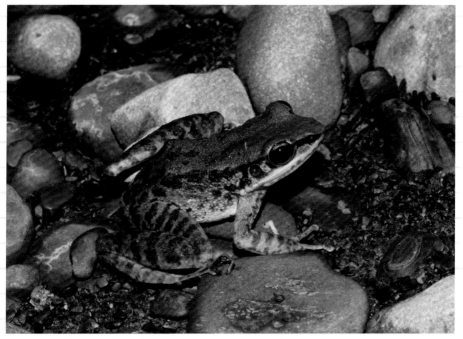

▲ 有四隻腳，無尾巴的兩棲類稱之為無尾目

追溯至此，才了解青蛙與蟾蜍們的祖先，以及牠們的至親遠戚家族竟是如此龐大。其次是有四隻腳和尾巴的蠑螈和山椒魚，稱之為有尾目，全世界約有618種。種類最少的是沒有腳、眼睛隱於皮下的無足目，全世界約189種。

　　在臺灣，共有33種無尾目蛙類、5種有尾目山椒魚，而沒有無足目的分布。牠們的祖先主要是來自中國大陸，利用冰河期海平面下降、臺灣和大陸板塊相連結的機會，從大陸遷移到臺灣。其中有些種類來自溫暖的南方，例如樹蛙，因此主要分布在臺灣中低海拔地區。有些種類的祖先，例如山椒魚，則來自大陸的北方，適應較涼的氣候，僅分布在終年涼爽的高山地區。

小小蛙兒，身體部位樣樣全

我的19位朋友都是無尾目，生活在陽明山國家公園的平地或低海拔山區。

牠們身上還藏著鮮為人知的奧祕喔！

快告訴我吧！

　　以外形而言，青蛙與蟾蜍是兩種不同典型的蛙類，青蛙具有光滑溼潤的皮膚，四肢善於跳躍，而蟾蜍四肢短粗行動緩慢，皮膚粗糙帶有小疙瘩，眼後方還有明顯突起的腺體。

　　陽明山裡的青蛙就屬盤古蟾蜍是最大的體型了，儘管盤古蟾蜍蛙最大可到20公分之長，然而與人類相比，牠們仍屬於迷你型的生物。不過可別看牠們身形如此嬌小，牠們的身體部位可說是相當齊全，且富含功能性。由於外形特徵差異明顯，分別以盤古蟾蜍、中國樹蟾、臺北赤蛙與澤蛙為例輔以說明。

賞蛙趣

蛙ㄅ✓陽明山

仔細瞧瞧我：
以盤古蟾蜍為例

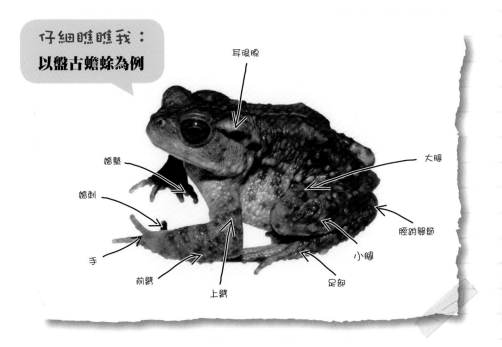

耳後腺

大腿

婚墊

脛跗關節

婚刺

手

小腿

前臂

足部

上臂

耳後腺： 眼後兩側明顯的大型突起，蟾蜍科特徵之一

上　臂： 前肢靠近軀幹的一段

前　臂： 前肢介於上臂與手的一段

手： 前肢最後一段，蛙類的手部有四指

大　腿： 後肢靠近軀幹的一段，又稱為股部

小　腿： 後肢介於大腿與足部的一段

脛跗關節： 小腿和足部相接處

足　部： 後肢的最後一段，蛙類的足部有五趾

婚　墊： 雄性第一指近手掌基部的局部隆起

婚　刺： 雄蟾蜍在第一指、第二指基部及婚墊上的黑色角質刺構造，
可以協助交配時抱緊雌性，繁殖期才會出現，所以稱為婚刺

仔細瞧瞧我：
以中國樹蟾為例

體長
瞳孔　虹膜
吻
泄殖腔口
鳴囊
吸盤
蹼

體　　長：從吻端到泄殖腔口的長度

吻：眼前角至嘴部上方前端，有些尖、有些鈍

瞳　　孔：有圓形、菱形或橢圓形等各種形狀

虹　　膜：有黃色、橘色或淺綠色等各種顏色

鳴　　囊：雄蛙在咽喉部位皮膚鬆弛擴展形成的囊狀突起，是叫聲的共鳴腔。內鳴囊指鳴囊略微突出 隱於皮下不明顯，外鳴囊指鳴囊位於咽喉腹面或口角兩側大而顯著

蹼：指（趾）間的皮膜，一般手部的蹼不發達或沒有蹼，足部的蹼較發達

吸　　盤：手指及腳趾末端膨大呈圓盤狀，腹面增厚成肉墊，可吸附於物體

泄殖腔口：泌尿系統、消化系統及生殖系統的共同出口

鼓　膜：眼睛後方的圓形構造，蛙類的耳朵

背　部：軀幹背面

薦椎突起：後背部拱起來的地方

背側褶：背部兩側從耳後延伸到薦椎突起的一對長條形腺性縱走隆起

體　側：軀幹側面

腹　部：身體腹面，光滑或有顆粒

仔細瞧瞧我：
以臺北赤蛙為例

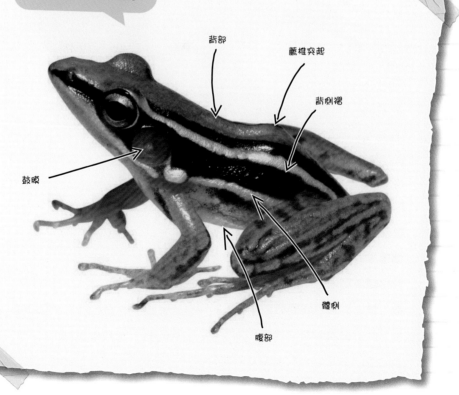

背部

薦椎突起

背側褶

鼓膜

體側

腹部

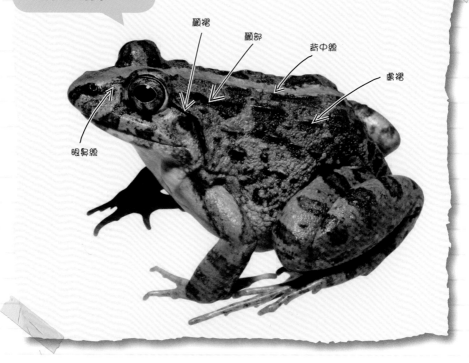

仔細瞧瞧我：
以澤蛙為例

顳褶

顳部

背中線

膚褶

眼鼻線

眼鼻線： 從眼睛到鼻孔之間的稜線

顳部： 眼睛背部後方的部位顳

顳褶： 從眼後經顳部到肩部的皮膚隆起

背中線： 背部正中央的一條線

膚　褶： 皮膚表面略微增厚形成的短棒狀突起；有固定形狀、位置的
　　　　明顯腺性突起稱之為腺；顆粒狀排列不規則稱之為粒。

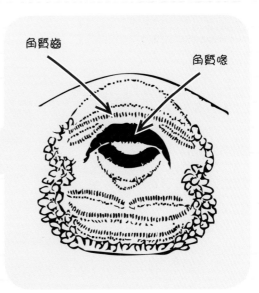

角質齒

角質喙

我的嘴巴長這樣

尾　　鰭：幫助蝌蚪在水中游動

出水孔：鰓蓋的對外開口

排泄管：排泄物排出的管道，通常位於身體和尾部相接處

角質喙：頜部，幫助取食

角質齒：排成一列列，可協助刮食藻類

我對我的
皮膚有自信

蛙類背部的皮膚較粗糙、有顆粒狀的凸起，是為了減少水分的蒸發。腹部的皮膚較細緻，尤其在大腿內側、接觸地表的部分，充滿微血管，是吸收水分的主要部位。

蛙類成長日記

好像很精彩耶！

知道牠們怎麼長大的嗎？來看牠們的成長點滴吧！

大部分蛙類一生會經歷水陸兩個時期，成體在水域或水域附近交配產卵，卵粒包在透明膠質卵囊中並發育成蝌蚪，蝌蚪從卵囊孵化出來，生活在水域中，直到長大變態成蛙再進展到陸域階段。

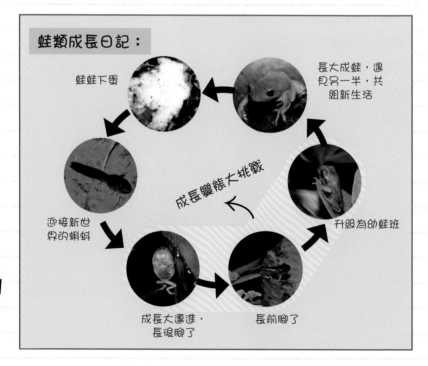

蛙類成長日記：

蛙蛙下蛋

長大成蛙，遇見另一半，共組新生活

迎接新世界的蝌蚪

成長變態大挑戰

升級為幼蛙班

成長大邁進，長後腳了

長前腳了

蛙蛙下蛋時期：
小小蛙卵，長相大不同

　　若是白天時刻出遊陽明山國家公園，可以來一趟找尋蛙卵的大挑戰。蛙的卵粒呈現圓形，有如粉圓，多半聚集成一片或一團的樣子，稱為卵塊。在溪流產卵的蛙類，為了避免卵塊被溪水沖走，通常都在水流比較緩慢的溪邊產卵，而且卵塊帶有黏性，將其黏在石頭下，例如褐樹蛙、梭德氏赤蛙。

　　不在溪流產卵的蛙類也各有法寶，艾氏樹蛙的卵產在小小的竹筒裡；福建大頭蛙（舊名：古氏赤蛙，因學名變更而改為福建大頭蛙）的卵則是沾滿泥沙、散落在落葉中，利用環境作為保護機制，讓一般人對牠們常視若無睹，得有很好的眼力和經驗，才能發現牠們。臺北樹蛙及布氏樹蛙（舊名：白頷樹蛙，因學名變更而改為布氏樹蛙）則將卵粒藏在如棉花糖的柔軟、饅頭般大小的泡沫中，得以黏著在樹上來逃避水裡的天敵。

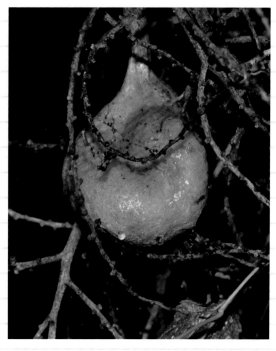

▲ 布氏樹蛙的泡沫卵塊

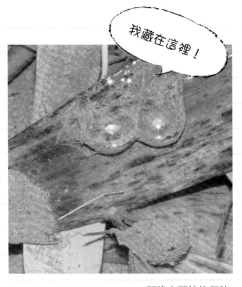

我藏在這裡！

▲ 福建大頭蛙的卵粒

蟾蜍的卵算是搞怪一族，卵粒包在長長的膠質囊中，看起來就像我們喝珍珠奶茶時，用吸管將一粒粒粉圓吸起來的感覺，只是這根吸管長達8公尺，裡面的粉圓多達4,000多粒，而且蟾蜍的卵有毒，可別好奇嘗試喔！

不同蛙類的卵長相大異其趣，五花八門的樣子實在令人驚奇，陽明山裡的蛙種如此多，想看到這些精彩畫面的機會很大喔！

▲ 盤古蟾蜍的卵串綿延不絕

迎接新世界的蝌蚪時期：流線與渾圓造型

蝌蚪主要有流線型及渾圓型兩種。為了適應較急的流水環境，身體呈現流線型，尾鰭較低，尾比較長，尾長通常為體長的兩倍以上，喜歡吸附在石頭上，如：斯文豪氏赤蛙、梭德氏赤蛙、褐樹蛙

等，梭德氏赤蛙蝌蚪的腹側甚至有吸盤構造以加強吸附的能力。另外長得較為渾圓的蝌蚪，如：貢德氏赤蛙、澤蛙等，喜歡在靜水環境生活，大部分具有底棲性特色，身體褐色橢圓型，尾鰭較高，有助游泳，而陽明山國家公園裡的蛙類蝌蚪大多數便屬於這類型，其中較特別的是小雨蛙的蝌蚪，牠們沒有喙及角質齒，身體透明，漂浮在水域中層以濾食的方式進食。

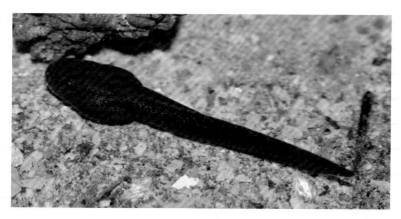

▲ 斯文豪氏赤蛙的蝌蚪看起來呈現流線造型，屬於溪流型

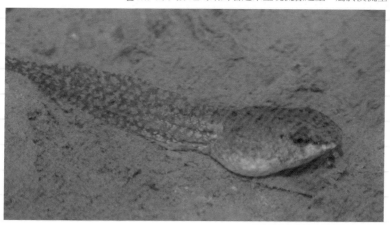

▲ 腹斑蛙的蝌蚪在靜水環境生活，看起來較為渾圓

「誰是男生？誰是女生？」

一般而言，雄蛙的
體型都比雌蛙小，有鳴
囊的雄蛙喉部腹面皮膚
較鬆弛，鳴囊部分的顏
色較深或有深色斑點，
有些物種的雄蛙在繁殖
季節時，體色會改變。

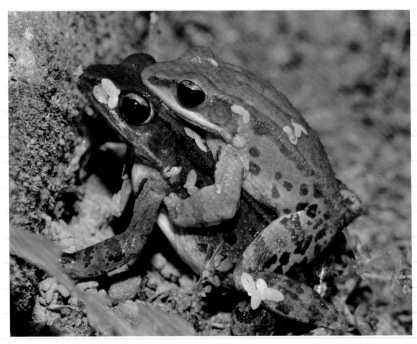

▲ 拉都希氏赤蛙的雄蛙與雌蛙

陽明山裡的蛙類家族

原來青蛙們身上藏了這麼多祕密呀！

是呀！陽明山國家公園裡的青蛙朋友共分為6大家族，我來一一介紹囉！

　　根據外部形態及內部骨骼結構，全臺灣的蛙種可分為六大科，而陽明山國家公園裡的19種蛙類便涵蓋了這六大科家族。

　　園區內的蛙類，就以赤蛙科家族（Ranidae）最為龐大，共有7種，例如平地常見的貢德氏赤蛙、拉都希氏赤蛙等。赤蛙有修長的後腿、善於跳躍，通常在地面活動，因此身體的顏色呈褐色或夾雜一些綠色，以便和地表顏色相混合。

　　其次是樹蛙科家族（Rhacophoridae）有5種，樹蛙的趾端膨大成吸盤狀，有利於牠們在樹上活動。有些樹蛙，如臺北樹蛙身體背面綠色，非常美麗可愛；也有褐色的樹蛙，例如褐樹蛙等。

　　接著是叉舌蛙科家族（Dicroglossidae）有3種，外型和赤蛙很像，但牠們沒有背側褶，身體背面有棒狀膚褶或顆粒，是平原農墾地常見的蛙類，例如虎皮蛙、澤蛙等。

　　蟾蜍科家族（Bufonidae）則有2種，牠們的皮膚有毒，身體佈滿大大小小由毒腺構成的疣，眼睛後面特別突起的耳後腺是毒腺集中的地方，也是牠們最大的特徵。

最後則是各只有1種成員的狹口蛙科家族（Microhylidae）及樹
蟾科家族（Hylidae），小雨蛙屬狹口蛙科，頭小、身體圓胖；中
國樹蟾則是樹蟾科家族，外形像綠色的樹蛙，有吸盤，在樹上活
動，但內部骨骼結構和蟾蜍類似，所以稱之為樹蟾，特別的是，牠
們在臺灣僅有自己這一種成員，沒有其他近親。

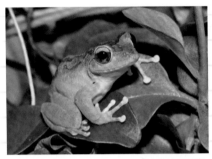
▲ 樹蛙科的褐樹蛙

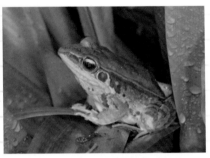
▲ 赤蛙科的貢德氏赤蛙

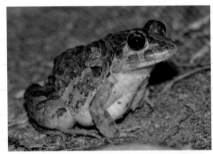
▲ 叉舌蛙科的澤蛙

▲ 狹口蛙科的小雨蛙

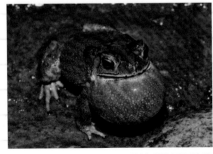
▲ 蟾蜍科的黑眶蟾蜍

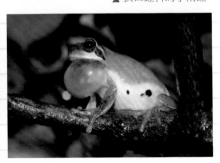
▲ 樹蟾科的中國樹蟾

蛙類生活面面觀

陽明山國家公園的青蛙家族真龐大，牠們是怎麼生活的呢？

牠們個個身懷絕技，當然不成問題！

蛙類小時候吃菜，長大愛吃肉

　　成蛙白天多半躲藏在樹洞、落葉底層、細縫或泥洞中休息，晚上才出來覓食，牠們是肉食性動物，在捕捉獵物之前，會先偵測找尋，在找尋方法上，有的蛙類是坐著等待獵物上門，有的則是主動出擊的積極派。

　　蛙類眼睛位於頭頂兩側，大而外凸，視野範圍較為廣闊，當找尋獵物時，會仰賴夜視能力，以助偵測。然而，蛙類的眼睛對於會動的物體比較敏感而忽略靜物，因此蛙類的食物以活的、會動的、比牠嘴巴小的動物為主，例如螞蟻、蚊子、果蠅、小甲蟲、蚯蚓等。

　　舌頭是成蛙捕捉獵物的利器，蛙類的舌根固著在口腔底部的前端，捕食時，舌尖迅速外翻，將食物黏回口腔，整個過程大約0.5秒，相當迅速。不過當食物比較大時，牠們也會以口就食，甚至用手幫忙。蛙類將食物吃進嘴巴後，常常會用力眨眼睛幫助吞嚥。由於蛙類的眼球和口腔間沒有骨頭相隔，當特有的一條眼肌收縮時，

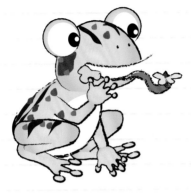

眼球會陷入口腔內，藉此把食物擠壓進咽喉。

蝌蚪大部分以藻類為食，水域生態系若少了牠們來控制數量，可能引發藻類大量滋生而影響水質。陸域生態系若少了蛙類捕食小型無脊椎動物，也會影響生態系的結構與穩定性，足以顯示蛙類在生態系食物鏈中扮演關鍵角色。

由於成蛙會捕食大量的昆蟲，家中庭院若有蚊蟲太多的問題，不妨營造適合蛙類生存的環境，吸引蛙類來作客，牠們將成為控制蚊蟲的最佳幫手。

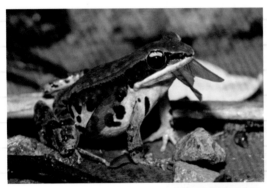

◀ 拉都希氏赤蛙捕食蚊蟲
▼ 蝌蚪刮食藻類

我的吃相比爸媽優雅多了！

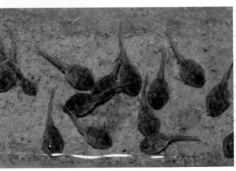

蛙類的美麗穿著是最佳防身術

　　蛙類是生態系食物網中重要的一員，牠們是許多動物的食物來源，因此牠們須面對很多天敵，包括蜘蛛、螃蟹、肉食性魚類、蛇、烏龜、猛禽、水鳥、哺乳類等，甚至同類也會自相殘殺。

　　蛙類的皮膚裸露，角質層很薄，也會脫皮，但蛙類會吞食本身脫下來的皮，因此不容易觀察。毒腺是蛙類最重要的防禦武器，但除了蟾蜍有致死毒性，大部分的蛙類僅能藉由皮膚的保護色或保護花紋做被動性防禦。將保護色招數使得最巧妙的是棲息在

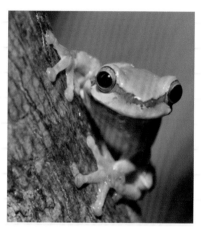
▲ 中國樹蟾的防身衣有雙效功能

樹上的樹蛙，背部呈現綠色，以及在地上活動的赤蛙，以褐色或是棕色調的體色為主，以達到隱蔽效果。

　　除了穿著保護色的防身衣之外，還有許多蛙類會藉由花紋來迷惑敵人，以保護脆弱部位，例如中國樹蟾，在眼睛及鼓膜有深色縱帶，看起來像帶著眼罩，或是腹斑蛙的鼓膜周圍有菱形深色斑塊，得以隱蔽脆弱的眼睛和鼓膜，避免遭受攻擊。有些青蛙的大腿內側有醒目的顏色或特殊花紋，僅在跳

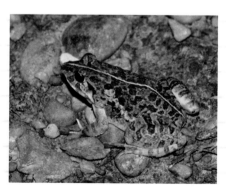
▲ 澤蛙運用背中線來干擾天敵

▲ 儘管有防身衣，偶爾還是難逃天敵的捕食

躍或游泳時露出，像是布氏樹蛙。當牠們逃跑時，突然露出不同的顏色或花紋，使追捕的天敵感到迷惑，而中斷追蹤的線索。甚至有些兩棲類的四肢還有深色橫紋、體側有縱向花紋、或者在背部中央有一條淺色背中線將身體分成兩半，藉此破除身體原有的輪廓，干擾天敵本能的覓食印象，以保護自身安全。

蛙類的彈簧腿功夫

蛙類的四肢和身體相接的方式，讓牠們無法將軀幹抬高離開地面，而需以腹部貼地爬行走路，速度慢且不靈活，因此跳躍成為蛙類最主要的活動方式。

蛙類修長的後肢是名符其實的彈簧腿，長而有蹼的後肢也助於游泳，是悠遊於水陸兩種環境的最佳利器。而喜愛棲息在樹上的樹蛙，不僅後腳有蹼，前肢趾間的蹼也很發達，功能如同降落傘，協助牠們在樹林間滑翔。此外，樹蛙的指（趾）端還有吸盤，協助攀附在枝條上。

蛙類的彈跳功夫，是牠們行動的強項，不過當遇上外在環境變遷時，也會發生功夫施展不得的無奈情形，像是當牠們從棲地遷徙到繁殖場所時，有時候會經過馬路，不小心就會淪為輪下冤魂，因此為了讓牠們可以安全自在的過馬路，成為了當今重要的保育議題之一。

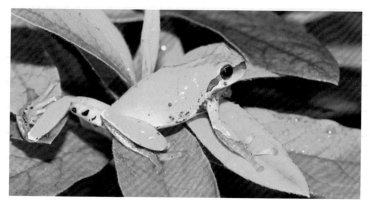

▲ 有些蛙類趾端有吸盤，幫助蛙類在樹叢間移動

蛙類獨門的休息功夫

蛙類是體溫隨著外界環境而變的外溫動物，因此多半分布在溫暖的熱帶及亞熱帶地區，大多居住在平地及低海拔山區。為了維持溼潤的皮膚，多棲息在潮溼的地方，並在夜間活動。在寒冷的季節，蛙類會在土裡或水底挖洞冬眠。冬眠時期，停止進食，體溫及代謝下降。夏天太熱的時候，也會躲起來減少活動，甚至出現夏眠的情況。

蛙類有水陸兩個家

蛙類的生活環境包含水陸兩種，但不同種類對水的仰賴程度不盡相同。有的是十分倚賴水的水棲型蛙類，如福建大頭蛙終年住在水裡，而大部分是棲息在離水域不遠的樹林底層、灌叢或草叢的陸棲性種類，如面天樹蛙。陽明山國家公園裡環境多樣化，有溼地、溪流、森林、草地等等，提供了這些蛙類良好的棲地。

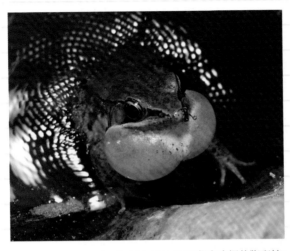
▲ 住在水裡的腹斑蛙

特別的是，繁殖期一到，蛙類都會遷徙到水域環境，並且十分講究繁殖的場所。陽明山國家公園裡的蛙類，大多數喜歡利用靜水域，包括池塘、沼澤、水田等永久性水域，以及路邊、水溝積水等暫時性水域，種類顯得五花八門，像是澤蛙。此外，喜歡在流水環境繁殖的蛙類，如盤古蟾蜍、梭德氏赤蛙及斯文豪氏赤蛙等，會在天然溪流產卵；福建大頭蛙則會利用人工溝渠的緩流環境。而大部分的樹蛙則屬於陸地型及樹棲型，例如在樹上鳴叫、產卵的布氏樹蛙及艾氏樹蛙；在樹上鳴叫、地面產卵的面天樹蛙；以及在地面鳴叫及產卵的臺北樹蛙。

儘管會特別要求繁殖環境的類型，但基本上，蛙類對棲地或繁殖場所並不是非常挑剔，只要是有水有遮蔽、無汙染的環

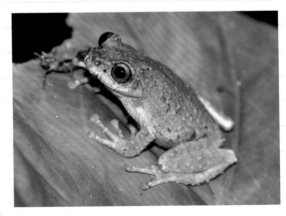
▲ 以樹為家的艾氏樹蛙

境，不論是天然或人為形成，牠們都樂於使用。因此，只要有心，營造蛙類的家並不困難，例如在庭院的水池種植水生植物、放置水缸等，都是簡單有效的方式。

尋尋覓覓另一半，繁衍下一代

每種蛙類的繁殖季節不太一樣，有些喜歡在稍帶有寒意的秋、冬，如臺北樹蛙、長腳赤蛙及盤古蟾蜍等；有些則喜歡溫暖的春、夏，如小雨蛙、澤蛙及貢德氏赤蛙等；有些則都很活躍，如拉都希氏赤蛙、福建大頭蛙。因此在陽明山國家公園裡，四季不愁沒蛙類可觀察。

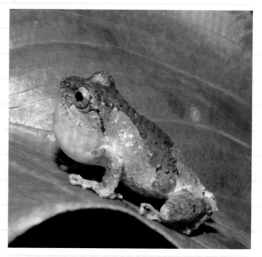

▲ 面天樹蛙鳴叫，吸引雌蛙

蛙類到了繁殖季節，除了成群遷入水域之外，雄性會發出叫聲，且隨著不同場合發出不同的聲音，像是建立領域以警告其他雄蛙不要接近的領域叫聲、驅逐其他雄蛙或打架時發出的遭遇叫聲、吸引雌性的求偶叫聲、和雌性接觸後的交配叫聲，以及被其他雄蛙或其他蛙類抱錯時的釋放叫聲等等。不論是哪一種叫聲，每一種蛙類都有其獨特的叫聲頻率，求偶叫聲也各具特色，藉此找到對的另一半，以避免產生種類雜交的窘況。

由於雄蛙遷移到繁殖地後，一般會逗留許多天，但雌蛙通常在

產卵的時候才會出現在繁殖地，這也是晚上觀察到雄蛙的數量常常比雌蛙高很多的原因。物以稀為貴，因此蛙類世界經常上演搶親的戲碼，多隻雄蛙搶著和同一隻雌蛙交配，甚至會有雄蛙在雌蛙產卵時靠近，藉此讓雌蛙受精，而出現一妻多夫的現象。

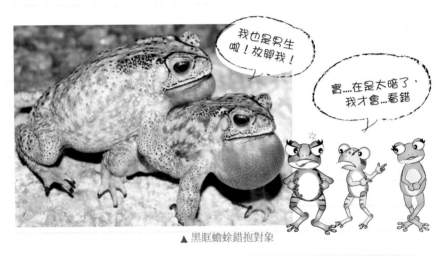
▲ 黑眶蟾蜍錯抱對象

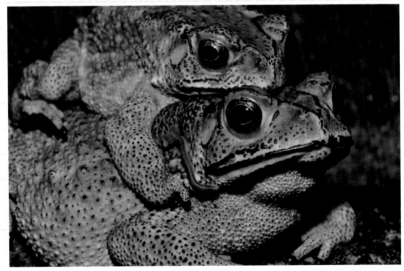
▲ 成功找到伴侶的黑眶蟾蜍

▲ 一群正在搶親的布氏樹蛙

青蛙們如此豐富的大小事讓我學到好多喔！

做足功課後，現在我們可以去陽明山國家公園拜訪我的朋友囉！

筆 記 欄

青蛙們如此豐富的
大小事讓我學到
好多喔！

賞蛙趣

蛙ㄅ√——
陽明
山

第 3 章

蛙兒，你躲在哪？

陽明山是蛙兒的遊樂園

蛙類朋友們對於棲地、季節各有偏好，我帶你一一拜訪牠們吧！

太棒了！一年四季都能來這裡找牠們玩囉！

陽明山蛙類藏身的5大秘密基地

路線類型	蛙躲在這
森林步道型	喬木、樹林的底層、灌叢、樹洞
溪流步道型	流動水域、山澗瀑布
湖泊步道型	靜止水域、水域岸邊植物
農耕開墾地型	水生作物田、海芋田
社區開墾地型	居家住宅旁、住宅附近菜園、水桶、人為闢建的公園

　　漫步在陽明山國家公園裡，每到夜晚或下雨時，經常可在步道、水澤、樹林、草叢裡看到青蛙的身影。本書依照園區內不同的棲地環境歸納出5種類型，包含森林步道型、溪流步道型、湖泊步道型、農耕開墾地型及社區開墾地型，針對這5種類型規劃出12條賞蛙路線及4條挑戰路線，並帶領民眾依照四季暢遊各路線，一同尋找身邊的蛙兒，發掘其生態奧祕！

春天，來去賞蛙

闔家共賞同歡的森林浴

拜訪二子坪步道與面天坪的
面天樹蛙與布氏樹蛙

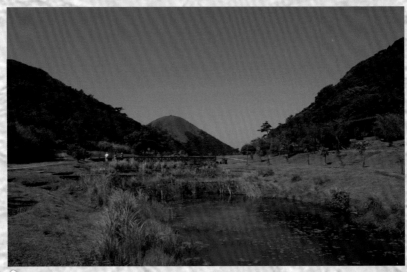

路線小檔案

◎ 路線類型： 🌳 森林步道型

◎ 蛙 勺 宗：二子坪步道－面天坪涼亭

◎ 路況難度：約2.5公里，徒步往返約1.5小時

◎ 賞蛙季節與推薦蛙種：春天，面天樹蛙、布氏樹蛙（白頷樹蛙）

◎ 交通指引：

🚌：搭紅5、260(區)、230、小8、小9、皇家客運1717至陽明
山公車總站，再轉乘遊園公車108到二子坪站。

🚗：自士林沿著仰德大道(臺2甲線)行駛，左轉陽金公路接續
巴拉卡公路(101甲縣道)，可至二子坪停車場，再步行到
二子坪步道口。

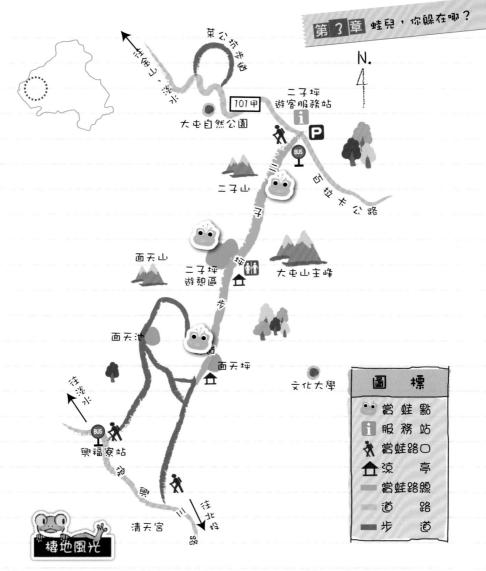

二子坪路線位於陽明山國家公園西側，大屯山的西北背風面，常有雲霧籠罩，風景秀麗且氣候溫和，植物種類繁多，交織成豐富多元的林相。步道上亦有許多觀賞植物及蝴蝶幼蟲的食草與蜜源植物，吸引了許多蝴蝶生活於此，讓二子坪步道擁有「蝴蝶廊道」之美名，鳥類資源亦相當豐富，在此賞蝶觀鳥猶如造訪蒼山深谷之幽境。

素啊！風景也
很漂亮呢！

奶奶，這條路
好平，
好好走哇！

二子坪步道可謂是園區內設施最完善的一條步道，不單單大眾易親近造訪，路徑寬敞，沿途亦設有無障礙鋪面步道，讓親子老少族群都能輕鬆上路。

樹林繁蔭遮蔽步道，山壁上有許多小瀑布和蕨類植物、低矮灌叢，提供了喜好山澗環境的斯文豪氏赤蛙在此出沒。二子坪遊憩區地勢寬廣開闊，區內的水池也讓不少喜好水流較緩、較深水池環境的貢德氏赤蛙、拉都希氏赤蛙、澤蛙等蛙類前來棲息。

由石頭堆砌而成的岸邊長滿了茂密植物，吸引了與附近的面天山淵源很深的面天樹蛙前來居住，牠會躲藏在石頭縫隙中，體色與落葉十分接近，有時也會站立於植物上鳴叫，小心翻找水池旁的落葉與石縫間，也許就能發現面天樹蛙的小小卵粒！

沿著二子坪公廁前方的水池邊緣可來到一處水泥蓄水槽，不怕人的布氏樹蛙正站在裡頭大聲唱情歌，仔細觀察水槽內，幸運的話，還有可能看到配對成功的布氏樹蛙正攀爬在牆邊產卵，與牆壁上其他一團又一團的黃色泡沫狀卵泡聚在一起，小小的生命在裡頭成長茁壯呢！

由二子坪遊憩區往面天坪方向走，途中會經過一個水池，曾是居民為了養鴨挖掘而成，在陽明山國家公園的保留、無人干擾破壞之下，池塘自然演變成靜水域，周圍樹林茂密，促使貢德氏赤蛙、盤古蟾蜍等蛙類喜歡來此棲息，不遠處有座面天坪涼亭，遊客們駐留休息時，還可以聆聽到身旁傳來面天樹蛙與艾氏樹蛙的鳴唱聲！

逼～逼～

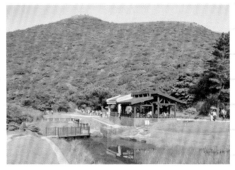

▲ 二子坪遊憩區的水池是蛙類的快樂天堂

▲ 面天坪周圍的樹林繁茂，可享受森林浴

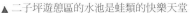

我們在這裡～～～

賞蛙小旅行

在二子坪路線上，白天可聆聽蛙鳴，水溝裡還可發現到小蝌蚪的身影，闔家同行共享森林浴的同時，沿途還有許多小動物陪伴我們，像是松鼠於樹枝上跳躍、鳥群歌唱、昆蟲嬉鬧，更有豐富的蝴蝶飛舞，達到賞蛙、觀蝶、森林洗禮的多重樂趣。此外，陽明山國家公園管理處並與環保團體合作，不定期在二子坪生態水池辦理工作假期，有興趣的民眾，不妨參與藉此了解保育行動。

若想繼續充實賞蛙行程，可再沿著步道向下至興福寮社區、清天宮步道，探訪人文社區與蛙類和平共處的秘密！

面天樹蛙
Meintein tree frog

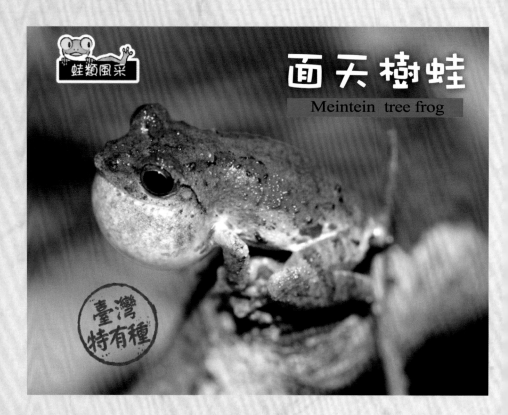

臺灣
特有種

辨識小撇步

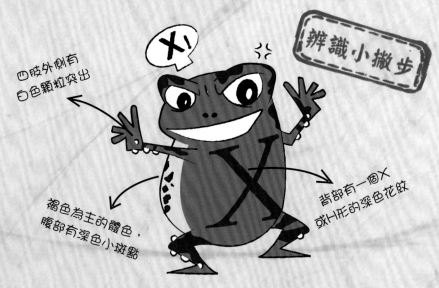

四肢外側有
白色顆粒突出

X

褐色為主的體色，
腹部有深色小斑點

背部有一個X
或H形的深色花紋

面天樹蛙過去在面天山區採集而發表，因此以地名命名。至今，在面天山一帶仍可發現面天樹蛙穩定的族群數量，走在二子坪路線上，周圍的樹林皆可傳來面天樹蛙們多聲部的

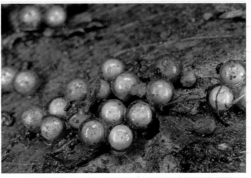
▲ 在石縫間可發現面天樹蛙的卵粒

合唱，聲音此起彼落，時而近在咫尺，時而遠在密林裡，抬頭仔細尋找還可能發現牠就攀在樹枝上，露出可愛的白色小肚子呢！

在繁殖季節的夜晚，面天樹蛙喜愛在低矮的樹叢間活動，發出「嗶、嗶嗶」短促凌亂的叫聲，藉此吸引雌蛙前來。在抱接之後，牠們慣於在地面上的落葉堆及石縫附近產卵，這項特殊習性，讓賞蛙人可以在二子坪遊憩區的水池邊與石縫間、步道旁較低矮的植物灌叢間發現牠們的蹤跡喔！此外，若是白天來訪，在植物的葉面上也可看見牠們正靜靜的趴著做日光浴，顯得舒服極了！

▲ 找找看，面天樹蛙在哪呢？

我是在面天山被發現的喔！

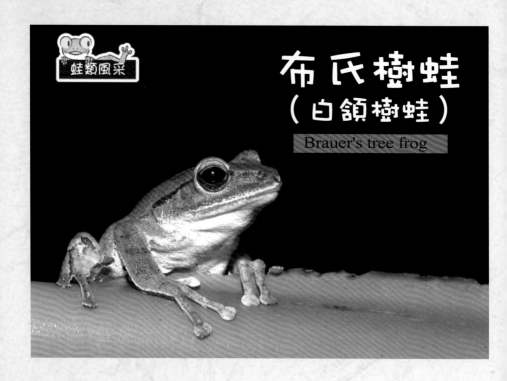

布氏樹蛙
（白領樹蛙）
Brauer's tree frog

辨識小撇步

別惹我，我很性感，
卻也強悍！

背部有深褐色的
條紋或斑點

大腿內側及
體側有黑色網紋

指（趾）端有吸盤

布氏樹蛙身型略胖，有一個豐腴的小肚子。上唇邊緣為白色，像擦了白色的口紅，身上披著大地色的衣裳，腿上則穿了一雙網紋絲襪，難怪獲得「全臺灣最性感的蛙類」美名呢！

在繁殖季節時，雄蛙像拿出大機關槍發射般，發出「答、答、答」的高亢叫聲來吸引雌蛙，因此當一群雄蛙大聲齊鳴時，有如在戰場般非常震撼。待配對成功後會前往牠們善於利用的池塘、蓄水池等區域產卵，在二子坪遊憩區的水池內，有一方型蓄水池，上頭蓋著鐵網蓋，布氏樹蛙便穿過鐵網蓋在蓄水池裡鳴叫、產卵。

▲ 在蓄水池內的布氏樹蛙卵泡
▼ 布氏樹蛙躲在蓄水池的角落邊鳴叫

當人們趨近觀察時，牠們仍然沉浸在自己的小世界，視若無睹的繼續引吭高歌，而卵泡就產在蓄水池的池壁上，整團就像是掛在牆邊的保麗龍般，一個晚上就能發現好幾團卵泡。剛由樹蛙爸媽踢打完成的卵泡溼滑柔軟且具有黏性，有助於卵泡黏在牆壁上，靜待一段時間後，卵泡表面逐漸乾燥變黃，形成一層如硬殼的物質，以保護內部的胚胎，避免被太陽強烈照射而乾死，不禁令人驚嘆生命的奧秘。

也喜歡這條路線的蛙兒：
盤古蟾蜍、中國樹蟾、斯文豪氏赤蛙、艾氏樹蛙、臺北樹蛙

春天，來去賞蛙

環山圍繞的湖光水色

在大屯公園裡拉肚子吃西瓜的蛙

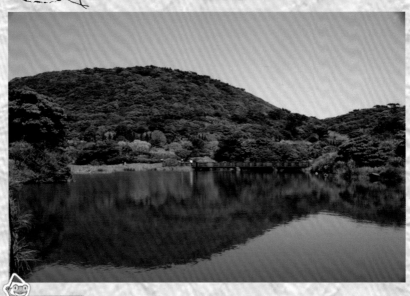

◎路線類型：🌀 湖泊步道型

◎蛙ㄉ家：大屯自然公園步道－池畔

◎路況難度：約1公里，徒步往返約20分鐘

◎賞蛙季節與推薦蛙種：春天，拉都希氏赤蛙

◎交通指引：

🚌：搭乘紅5、260、假日休閒公車109、111至陽明山公車總站，再轉乘108遊園公車至二子坪站，沿著巴拉卡公路步行可至大屯自然公園。

🚗：自士林沿著仰德大道(臺2甲線)行駛，左轉陽金公路接百拉卡公路(101甲縣道)，至大屯自然公園1號、2號停車場。

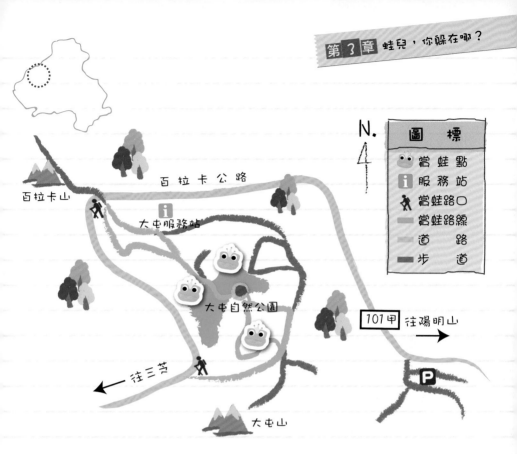

　　大屯自然公園位於陽明山國家公園西邊，位於大屯山西北方山腰處，屬於山間凹地地形，水氣充沛，為暖溫帶闊葉林林相，林木蓊鬱。

　　大屯自然公園裡有各式花木，亦有冇骨消、澤蘭等多種蜜源植物，吸引了蝴蝶飛舞前來採蜜；此外，鳥類、松鼠等野生動物也不少，不時看到牠們在湖邊玩耍，追逐嬉戲。抬頭仰望天空，大冠鷲在廣闊晴空中展翅翱翔，飛行的威武英姿分外攝人；遊客可步入湖畔涼亭稍作歇息，靜靜聆聽萬物的聲音，別有一番風味。

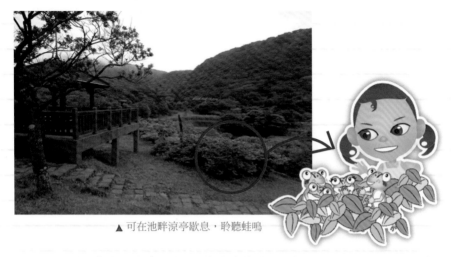

▲ 可在池畔涼亭歇息，聆聽蛙鳴

　　到了夜晚，主角更替，螢火蟲帶著點點螢光，圍繞在池畔，夜行性的昆蟲正清理著嗓子，準備高歌。步道上不時可見盤古蟾蜍不疾不徐的橫越通行，一旦趨近觀察，牠們便會立即趴下，藉由偽裝成一顆小石頭，讓自己融入環境而不被察覺。

　　沿著大屯池池畔可聽見為數頗多的拉都希氏赤蛙叫聲，雖然牠是種隨遇而安的蛙類，但在大屯自然公園內，牠們特別喜歡在這片池邊歌唱，因池畔植物茂密提供了牠們優良的遮蔽場所，是牠們喜愛的環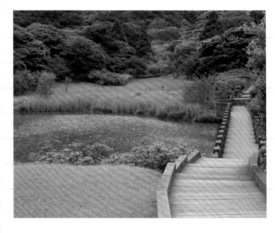境。當我們駐足在池中橋上，好似在聽環繞音響般，牠們特有的細柔綿長鳴叫聲不絕於耳，伴著牠們的歌聲賞月賞螢，真是人生一大樂事呢！

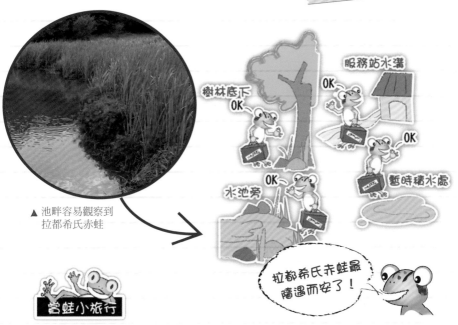

▲ 池畔容易觀察到
拉都希氏赤蛙

賞蛙小旅行

拉都希氏赤蛙最
隨遇而安了！

　　在大屯自然公園裡，栽種了許多美麗杜鵑，各色的杜鵑花爭奇
鬥艷，於陽明山花季時亦是熱門的景點之一，水池旁亦有許多野薑
花，供遊覽的民眾欣賞，可說是夏天賞蝶、秋天賞芒、晚上賞夜景
的好地方。服務站
內亦展示陽明山早
期興盛的藍染產
業歷史，供人們
懷古。此外，還可
至菜公坑山頂一窺
「反經石」所蘊含
的岩礦成分導致南
北磁場偏移，令人
驚嘆連連。

▲ 大屯自然公園步道旁盛開的杜鵑

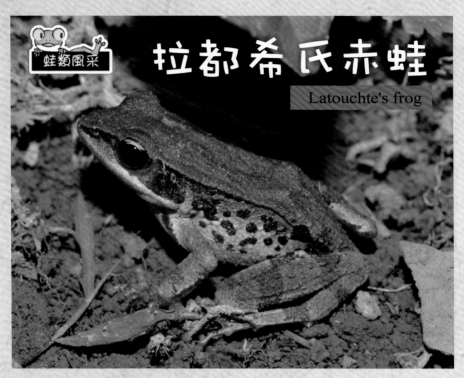

蛙類風采 **拉都希氏赤蛙**

Latouchte's frog

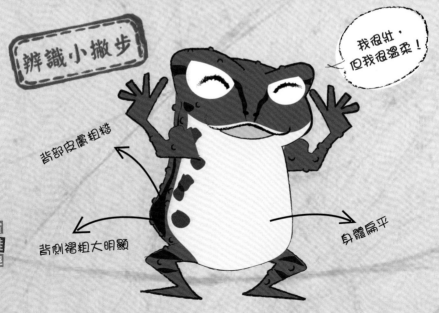

辨識小撇步

我很壯，但我很溫柔！

背部皮膚粗糙

背側摺粗大明顯

身體扁平

拉都希氏赤蛙對於環境的適應力很強，可說是最隨遇而安的蛙類了！非繁殖期時，經常單獨出現在步道、馬路或住宅附近等環境覓食；繁殖季節時，牠們會遷移到水域環境，即使只有一點點水灘的環境，只要牠們可以到達，便能加以利用，因此在水池、水溝，甚至路邊的積水處等都可見到其蹤跡。

▲ 拉都希氏赤蛙鳴叫

拉都希氏赤蛙雄蛙手臂粗壯，背部有明顯粗大的背側褶，像是鍛練過的健美先生般，擁有完美的線條和力氣，讓牠們能夠緊緊抱住另一半，但是牠們唱的情歌卻是「嗯～啊～～」聽起來低弱、綿長，好似在撒嬌，也像在廁所裡方便，所以有人戲謔牠們是「拉肚子吃西瓜」，又因為常常聽到牠的低迷聲響，所以稱牠們是愛拉肚子的青蛙，一點也不為過呢！走在大屯自然公園的步道上、池畔旁仔細聆聽，清楚就可辨識出牠們的叫聲。再加上牠們喜歡圍繞湊熱鬧的個性，讓人一瞥草地的積水處時，常常有一大群數十隻的聚在一起「拉肚子」鳴叫，「嗯～啊～～」的叫聲不絕於耳，不禁引人發笑！

▲ 喜歡湊熱鬧的拉都希氏赤蛙

也喜歡這條路線的蛙兒：
盤古蟾蜍、中國樹蟾、貢德氏赤蛙、面天樹蛙

春天，來去賞蛙 雪白與翠綠交織的海芋花海

走在竹子湖伸展台的時尚樹蟾

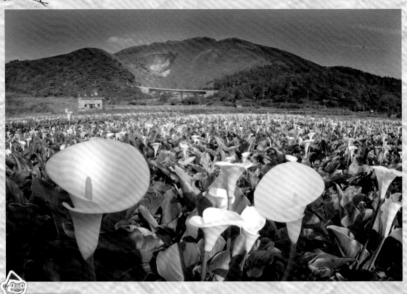

路線小檔案

◎**路線類型**：🌾 農耕開墾地型

◎**蛙刀宗**：竹子湖停車場、水車寮步道、頂湖、水尾海芋大道，
共有4個賞蛙點

◎**路況難度**：探訪4個賞蛙點約2小時

◎**賞蛙季節與推薦蛙種**：春天，中國樹蟾

◎**交通指引**：

🚌：搭乘紅5，假日休閒公車109、111、260、681至陽明山公
車總站後，再轉乘小8、小9公車、108遊園公車至竹子湖
派出所站，下車後徒步前往竹子湖停車場約1分鐘可達。

🚗：自士林行駛仰德大道接竹子湖路，可於竹子湖停車場停
車。

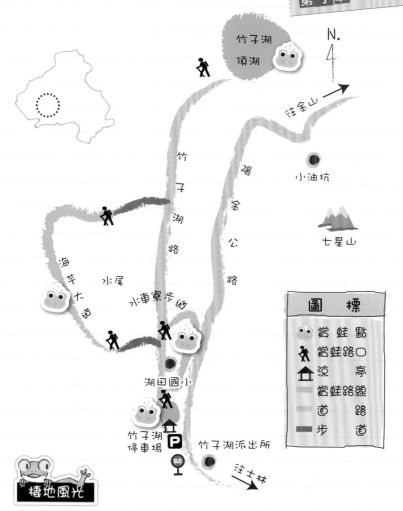

棲地風光

　　竹子湖位於陽明山國家公園中心地帶，為大屯山與七星山間的一個谷地。因地勢高、氣候潮溼舒爽，雲霧常日籠罩，添增幾許靈氣。徜徉在山嵐、微風與嬌美海芋之中，享受竹子湖的山谷迷人景色猶如一大心靈饗宴。

　　在竹子湖派出所旁的停車場，林相為次生林，過去曾為人工溼地，目前有部分已陸域化，喬木或灌叢植物生長茂密，臺北樹

如果能將水池垂直的牆壁改為較平緩的坡度，並且增加孔隙，就更有利於蛙類生活囉！

▲ 停車場旁的小水池

蛙、面天樹蛙等蛙類便會躲藏在樹林底層的積水處，或積水處上方的樹林裡、灌叢上鳴叫。由停車場旁的步道往下探望可見一個水泥圍成的小水池，裡頭竟聚集了多種蛙類，如長腳赤蛙、貢德氏赤蛙、澤蛙等，實在令人難以想像蛙類的適應性及生命力如此強大。

　　由湖田國小後方進入水車寮步道，平坦路徑便於遊訪層層寬闊的海芋田。種植海芋所用的灌溉溝渠水量充沛，靠近田邊或許就能馬上聽見中國樹蟾正鳴唱著，歌聲隨著風聲波動，時而澎湃激昂、時而溫柔細語，變化多樣。當俯身欣賞海芋花時，搞不好可以發現小樹蟾們躲在花朵裡，正睜著圓滾滾大眼睛看著我們，無辜的可愛模樣真討人喜歡呢！

　　來到竹子湖頂湖與水尾，可沿著周圍的步道行走，伴隨著山嵐雲霧、海芋花綻放，彷彿置身人間仙境。而中國樹蟾、長腳赤蛙、拉都希氏赤蛙等蛙類就藏在海芋葉下或海芋花朵裡，蝌蚪們也優游在田園

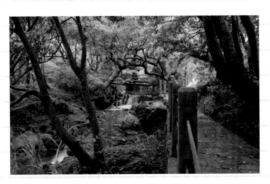

▲ 水車寮步道旁的磺溪美景

灌溉水裡，與我們一同分享
屬於牠們的美麗家園。下田
摘採海芋同時，可多多觀察
周圍，便會發現小蝌蚪們正
圍繞在我們腳邊舞動身軀，
因此我們也要小心別踩著牠
們！

▲ 水車寮海芋田旁的水溝裡，還有機會看到
　白腹遊蛇的曼妙舞姿呢！

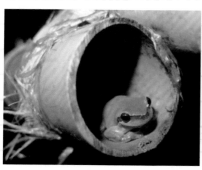

▲ 連水管裡都躲有中國樹蟾的蹤影

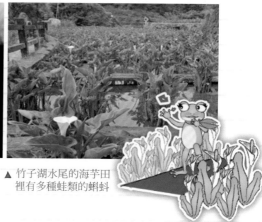

▲ 竹子湖水尾的海芋田
　裡有多種蛙類的蝌蚪

賞蛙小旅行

　　除了晚上賞蛙的行程，亦可於白天提早至竹子湖體驗採海芋的
樂趣。4至5月的竹子湖海芋季為陽明山年度盛事之一，可參與相關
的主題活動，亦可探訪附近的蓬萊
米原種田事務所，在那座歷史建築
裡，了解到竹子湖具有「蓬萊米發
源地」之人文歷史。此外，還能在
水車寮步道回味過去碾米、運米的
「米路」及碾米廠的牆體遺跡。

竹子湖地區過去
不種海芋，種的
是蓬萊米，風光
一時呢！

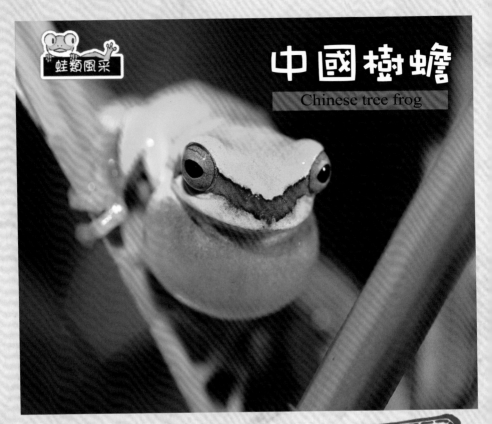

中國樹蟾
Chinese tree frog

蛙類風采

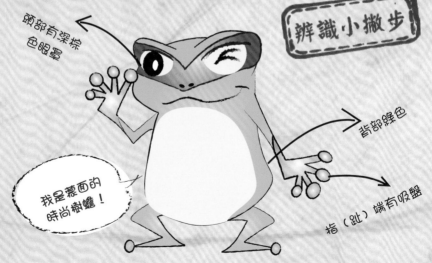

辨識小撇步

頭部有深棕色眼罩

背部綠色

指（趾）端有吸盤

我是蒙面的時尚樹蟾！

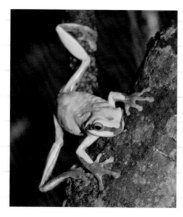

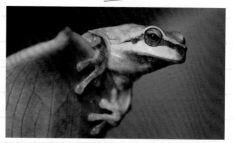
▲ 從海芋葉裡探出頭的中國樹蟾

▲ 戴上時尚眼罩之外，還穿了流行
內搭褲喔！

中國樹蟾為臺灣唯一的
樹蟾科蛙類，「樹皮蟾骨」
是其名字來由──穿著和樹
蛙一樣華麗的綠色外衣，卻

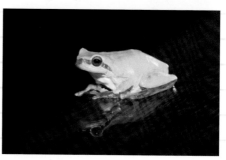
▲ 中國樹蟾常出現在竹子湖的環湖步道欄杆上

擁有和蟾蜍相似的骨骼構造。此外，牠戴著時髦的深棕色眼罩，像
是邀請大家參加牠們的化妝舞會般，十分有趣。中國樹蟾喜歡棲息
在植物葉片的基部或小灌叢上，竹子湖的海芋田因灌溉用水不虞匱
乏，又有滿滿一大片的海芋，因此可讓牠們自在的躲藏其中。儘管
牠們相當嬌小，然而在海芋葉的基部，很容易可以發現牠們藏匿其
中，或是當牠們停留在葉片上時，可以細細觀察其面貌。

我們甚至可以充當攝影師，使用手電筒從海芋葉片的反面打
光，透過葉片捕捉中國樹蟾的美麗剪影！有時牠們也會跳到步道上
的欄杆上，近在咫尺與我們親密接觸，不禁令人驚呼：嬌小前衛的
模樣，總是抓得住大家目光，實在為之驚嘆！

也喜歡這條路線的蛙兒：
盤古蟾蜍、澤蛙、虎皮蛙、貢德氏赤蛙、拉都希氏赤蛙、長
腳赤蛙、腹斑蛙、面天樹蛙、艾氏樹蛙、臺北樹蛙

春天，來去賞蛙

滿懷兒時點滴的後山樂園

尋訪陽明公園的小雨蛙與黑眶蟾蜍

路線小檔案

◎路線類型：🏠 社區開墾地型

◎蛙々家：陽明公園內漁翁垂釣像水池－辛亥光復樓旁水池－
　　　　荷花池

◎路況難度：約1.5公里，徒步往返約30分鐘

◎賞蛙季節與推薦蛙種：春天，小雨蛙、黑眶蟾蜍

◎交通指引：

🚌：可搭紅5、260、休閒公車109、111、230至陽明山總站或
　　小9至陽明公園服務中心站即可抵達。

🚗：從士林區行駛仰德大道，接湖山路後可抵達；或由淡水
　　或三芝行駛臺101甲線，接百拉卡公路，轉入陽金公路接
　　中興路即可抵達；自金山出發，則行駛陽金公路(臺2甲
　　線)接中興路即可抵達。

賞蛙趣

蛙々陽明山

陽明公園位於陽明山國家公園的中心地帶，有前山與後山公園之分，主要的賞蛙路線則位在後山公園內。後山公園風光景緻，是70、80年代人們出遊的首要選擇，「花鐘」更是著名的地標之一，因此這個區域富含了許多人的童年回憶，即使年代久遠，建築物已褪去光鮮的外衣，也不再是新一代人們的最愛去處，然而在花季時節，仍能展現其亮麗不凡的一面。

在蔣公銅像廣場旁，有座漁翁垂釣像的水池，岸邊以石頭造景，水中的水生植物茂密，貢德氏赤蛙、澤蛙、布氏樹蛙等蛙類或躲藏在石縫，或攀附在植物上大聲鳴叫，多達8種不同的蛙類齊聚於此，水中還可見到許多蝌蚪。讓人見識到小小的一座水池，儘管面積不大，但環境得宜便能涵養豐富蛙類生態。

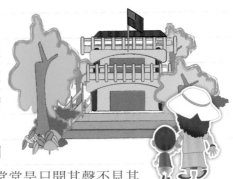

水池一旁的草地上，可發現在陽明公園裡數量龐大的兩大家族，一為戴著黑眶眼鏡的黑眶蟾蜍，另一為身形嬌小的小雨蛙，牠們會躲藏在小石頭下或短草間歌唱，常常是只聞其聲不見其影，因此在尋找牠們時，仔細聆聽蛙鳴聲在何方，輕巧的撥開石頭或小草，便有機會看見牠們，可別大腳亂踏，才不會傷了小蛙，也嚇跑了牠們。

我們來玩捉迷藏！

穿過辛亥光復樓，有一處植物生長茂盛的水池，植物繁密令人們趨近尋找蛙類時，得費一番功夫才能瞧見牠們的蹤影，幸運的話，可發現貢德氏赤蛙或拉都希氏赤蛙頭頂著葉子浮出水面，像戴著大大的帽子，神祕的僅露出兩顆大眼睛朝外面的世界觀察，不時還鼓著鳴囊，恣意鳴叫發出聲響，接著又迅速鑽入水中，樂在躲迷藏的遊戲裡呢！

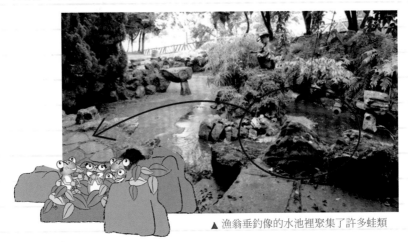

▲ 漁翁垂釣像的水池裡聚集了許多蛙類

▲ 花鐘旁逐漸乾枯的水池使蛙類生存不易

走到花鐘外圍，此設施應是作為水池之用，眼看裡頭的水早已乾涸，僅剩幾個零星的小水灘，卻也意外發現還有幾隻蛙在此出沒。光線微弱下雖不易發現牠們，然而沒有植物遮蔽的池壁，似乎令澤蛙、黑眶蟾蜍躲藏不易，令人不禁擔憂：在這座垂直壁邊的水池中，蛙類沒有了水的協助，牠們該何去何從？

賞蛙小旅行

當陽明山花季開始，後山公園是遊客造訪的主要景點之一，每年2月中旬至4月初是最佳賞花時刻，探訪完陽明公園可再前往陽明書屋，繼續與黑眶蟾蜍及小雨蛙甜蜜約會！

* **特別注意：**進入陽明書屋需於陽明書屋服務站申請方可入園。

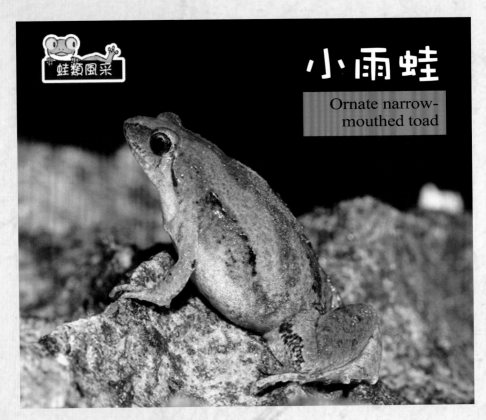

小雨蛙
Ornate narrow-mouthed toad

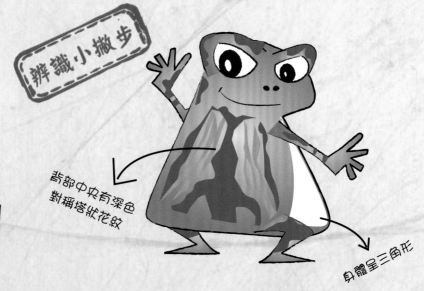

辨識小撇步

背部中央有深色
對稱塔狀花紋

身體呈三角形

小雨蛙堪稱是蛙小志氣高的最佳代表，因為牠的身體約2至3公分，約與人類大拇指的指甲一般大，但叫聲卻非常響亮，常讓人誤以為是大型蛙類的叫聲。牠們經常是一隻雄蛙起音開始鳴唱後，其他雄蛙便隨之鳴叫，聲音如雷貫耳，小小的身軀鼓起比自己身體還大的鳴囊，為的就是獲得女伴的青睞。

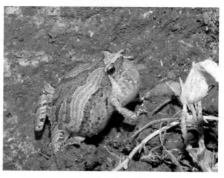
▲ 小雨蛙喜歡待在草地裡，體色十分貼近泥土

在後山公園蔣公銅像廣場旁的草地附近，很容易聽見牠們的聲音，卻很難發現牠們，此時只要耐著性子，循著蛙聲的引領，蹲下來慢慢尋找，通常就能看到

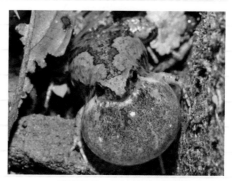
▲ 撥開雜草，終於見到小雨蛙的真面目

牠的可愛身影。費力發現了一隻之後，就表示周遭附近還可能有牠的同伴，不妨就繼續耐心等待牠們鳴叫，見證那鳴囊大的驚人的精彩一刻，等待過程，會發覺牠的腹

▲ 捧在手心的小寶貝

部逐漸鼓起，為發聲而準備，接著渾圓身體與鼓脹的大鳴囊搭配得巧妙至極，就像是一顆發出巨響的小圓球！

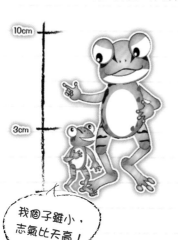

10cm

3cm

我個子雖小，
志氣比天高！

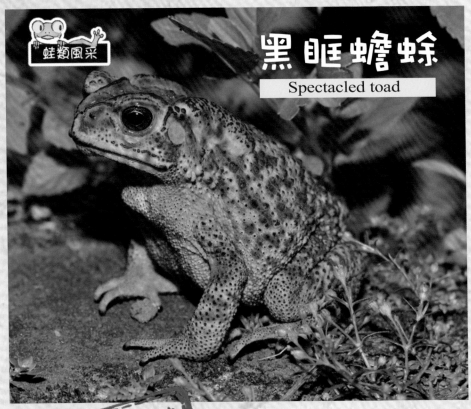

蛙類風采

黑眶蟾蜍
Spectacled toad

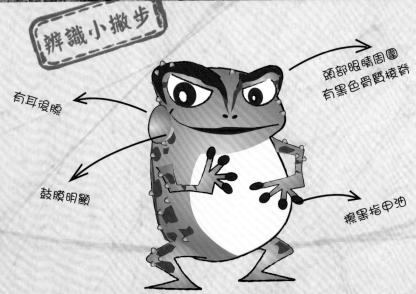

辨識小撇步

有耳後腺

頭部眼睛周圍
有黑色骨質棱脊

鼓膜明顯

擦黑指甲油

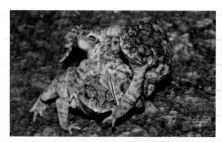

▲ 黑眶蟾蜍搶親疊疊樂

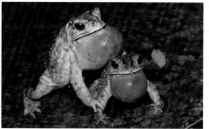

▲ 搶親事件之外，偶爾也會遇到雄蛙抱雄蛙的窘境！

　　黑眶蟾蜍穿著黑色點點的衣裳，臉上戴著時髦的黑框眼鏡，手上塗著黑色的指甲油，嘴巴更擦上了黑色的口紅，堪稱是全臺灣「最龐克的蛙類」。偶爾在牠們剛脫完皮的時候，會換換打扮，改畫白框眼鏡的造型，樣子十分有趣。

我是最龐克的青蛙

　　在繁殖季節時，總是一大群雄蟾聚集在一起鳴叫，一個水池裡就可以看到十幾隻，聲音總是不絕於耳，好似沒有疲倦的時候。當雌蟾靠近時，會引發一窩蜂搶親的場面，常常雌蟾就被這波攻勢壓在底下而動彈不得，引人發笑呢！

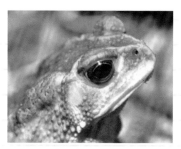

▲ 卸下黑色龐克裝扮，搖身一變，改戴白框眼鏡

　　黑眶蟾蜍經常出現在人類居住、開墾的地方，算是樂於和人類共處的蛙種，夜訪後山公園時，常會看見牠們在步道或草地上撲通撲通地跳，像是熱情邀約人們來參觀家園，打算娓娓道來牠的生活點滴。

也喜歡這條路線的蛙兒：
盤古蟾蜍、澤蛙、貢德氏赤蛙、拉都希氏赤蛙、面天樹蛙、艾氏樹蛙、布氏樹蛙

夏天，來去賞蛙

生機盎然的微縮世界
天溪園及礦坑出水口的蛙蛙樂園

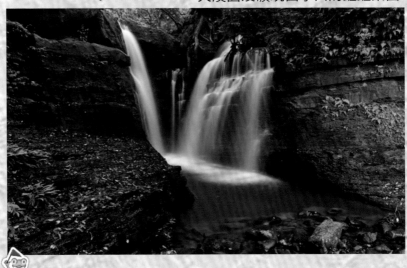

路線小檔案

◎路線類型： 🌳 森林步道型

◎蛙ㄉ宗：天溪園、礦坑出水口

◎路況難度：天溪園園區內徒步往返約1小時，礦坑出水口徒步
往返30分鐘。兩地相距1公里，開車約5分鐘，步行
約13分鐘可達

◎賞蛙季節與推薦蛙種：夏天，貢德氏赤蛙

◎交通指引：

🚌：天溪園—搭乘小18公車至聖人橋站後，步行過聖人橋即可
達。礦坑出水口—搭乘市民小巴1號至金成土雞站車後即
可達。

🚗：天溪園—自士林行駛至善路，於至善路三段336巷右轉即
可抵達。礦坑出水口—沿著至善路三段336巷直行至萬溪
產業道路左轉，經金成土雞城後，右側看見立有「飲水思源」
石碑即達。

＊ **特別注意**：此路線需向陽明山國家公園管理處申請方可入園
申請網址http://www.ymsnp.gov.tw/apply/apply3/

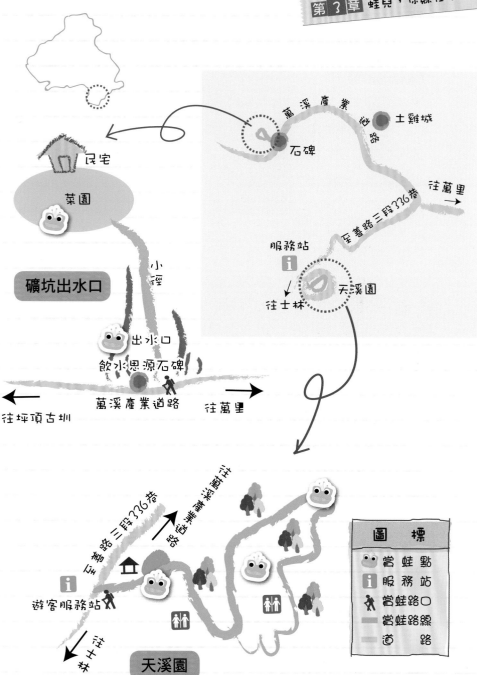

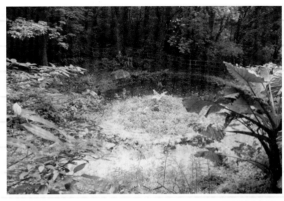

▲ 天溪園水池

天溪園位於陽明山國家公園東南側，在地形及氣候的影響下，園區植物林相綜合了亞熱帶、暖溫帶、山頂與溪谷環境等特性，顯得相當豐富，溪流與地勢、周圍的森林型態交織而成多樣化的棲地，塑造了許多生機盎然的生態系。園區內動物種類繁多，爬蟲類、鳥類、哺乳類、昆蟲與兩棲類便總達200多種。

園區門口附近可見到一水池，周圍布滿不同水生植物，茂密的植物讓害羞的貢德氏赤蛙有了躲藏的地方，尚未到達水池就能夠聽見牠宏亮的叫聲，每當人們靠近時，便慌忙地跳入水中，此時需蹲在池邊耐心等待，一會兒便會看到貢德氏赤蛙再度探出頭來張望四周，確認沒有危險後才又會繼續求偶鳴叫。

最高處的大草原周圍，因水的浸潤而變成軟泥，形成一處積水水域，福建大頭蛙躲在落葉底下鳴叫、小蝌蚪們在此優游。茂密的樹林裡，面天樹蛙、艾氏樹蛙各據枝頭，正鼓著大大的鳴囊大聲齊唱。

離開天溪園園區沿路往上至萬溪產業道路，來到路

▲ 溪流旁的石縫內或植物上可聽見蛙類鳴叫

賞蛙趣

蛙ㄅ√──陽明山

▲ 礦坑出水口石碑，題了「飲水思源」四字

旁立有寫著「飲水思源」石碑，此處即為礦坑出水口，現為廢棄的礦坑洞，石碑後方為宣洩而下的瀑布，溪水水量充沛，飛濺的水花細如雨珠，彷彿籠罩在雲霧裡。斯文豪氏赤蛙就躲藏在瀑布附近的石縫中或樹林底層高歌鳴唱，聲勢一點也不輸給如大軍過境的水聲呢！出水口附近有一條小徑，往上游去可看見溪水自山壁湧出，沿途能聽到面天樹蛙、艾氏樹蛙的鳴叫聲，途經一片竹林，仔細找尋或許可見小小蛙影，再持續向上爬升抵達菜園，盤古蟾蜍就在腳旁，正跳躍著巡視自己專屬的小天地！

賞蛙小旅行

　　早期天溪園一帶曾受私人營利事業的開發與利用，直到1997年回歸陽明山國家公園管理後，封園10年不受人為干擾，此期間使得園區內的生態得以休養生息，孕育出高度生態多樣性。經調查評估後，政府遂將此地規劃為發展環境教育的地點之一，唯須經由申請後才可入園。

　　體驗天溪園及礦坑出水口路線時，可搭配陽明山國家公園舉辦的環境教育活動，或預約申請解說服務，由專業的解說員帶領認識園區內的地形地貌、動植物以及相關的人文史蹟。

▶ 愛在竹林裡繁殖的艾氏樹蛙，偶爾也選擇了竹林下的廢棄保麗龍箱來孕育下一代

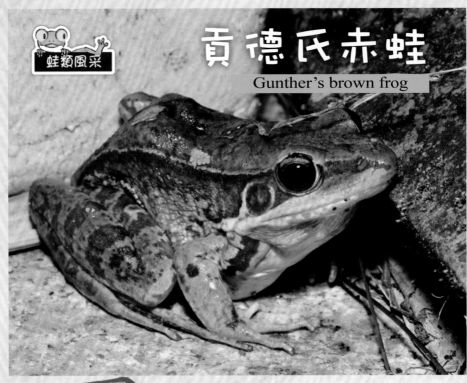

貢德氏赤蛙
Gunther's brown frog

蛙類風采

辨識小撇步

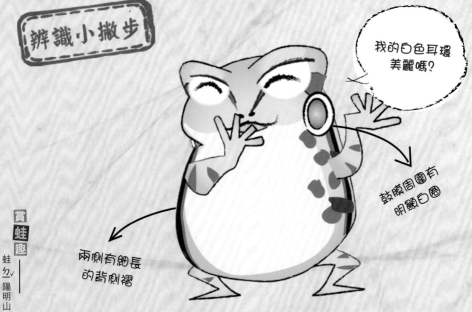

我的白色耳環美麗嗎?

鼓膜周圍有明顯白圈

兩側有細長的背側褶

▲ 生性害羞的貢德氏赤蛙，總是只聞其聲不見其影

貢德氏赤蛙的體型大而肥胖，個性卻相當害羞與機靈，而天溪園水池周圍的水生植物茂盛，恰好提供牠們作為良好的遮蔽與躲藏，當繁殖季節來臨，雄蛙會一齊聚集到池畔的植物當中，挑選好最佳戰鬥位置後，開始鼓著大大的鳴囊鳴叫，單單一個晚上就能夠聽到多達10隻雄蛙發出低沉而宏亮的聲音。當你聽見連三聲、如同狗叫般的「茍！茍！茍！」聲響，別以為是狗兒在吠人，而是貢德氏赤蛙的獨特叫聲。

想依循聲響找出牠們的蹤影，卻不是一件容易的事，由於一旦有人靠近，牠們便立刻禁聲，隨後一陣慌忙躲藏的嘈雜音傳來，即刻逃得不見蹤影。因此若想觀察牠們，必須放低身段、放慢腳步、將音量降到最低，緩緩靠近其躲藏的池畔，並耐心等待，才能發現牠們探出頭來偵查環境，謹慎的確認沒有威脅後，才會再開始大聲鳴唱。

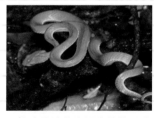

▲ 在水池邊的赤尾青竹絲已發現目標，呈現攻擊姿勢，準備大啖美食！

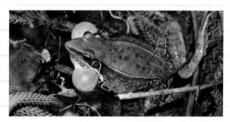

▲ 叫聲像狗，非常響亮

也喜歡這條路線的蛙兒：
盤古蟾蜍、福建大頭蛙、斯文豪氏赤蛙、拉都希氏赤蛙、面天樹蛙、艾氏樹蛙、褐樹蛙、臺北樹蛙

夏天，來去賞蛙

竹林圳道思古幽情

與坪頂古圳的「艾」心蛙相遇

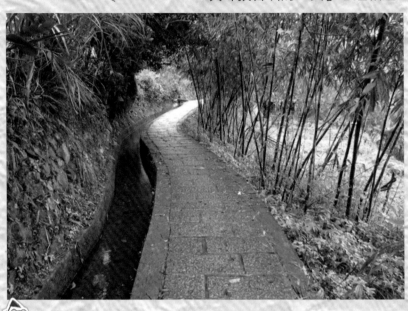

路線小檔案

◎路線類型：🌳 森林步道型

◎蛙ㄉ家：平菁街95巷步道口－頂山步道口－至善路步道口

◎路況難度：約2.5公里，徒步往返約1.5小時

◎賞蛙季節與推薦蛙種：夏天，艾氏樹蛙

◎交通指引：

🚌：可搭乘小19公車至內厝站，由平菁街步道口進入。小18公車至坪頂古圳步道口站，由至善路步道口進入、或搭乘市民小巴1號至頂山站，由頂山步道口進入。

🚗：自仰德大道接菁山路後再接平菁街，並於平菁街95巷轉入即可到達。或由至善路方向進入至善路登山口。

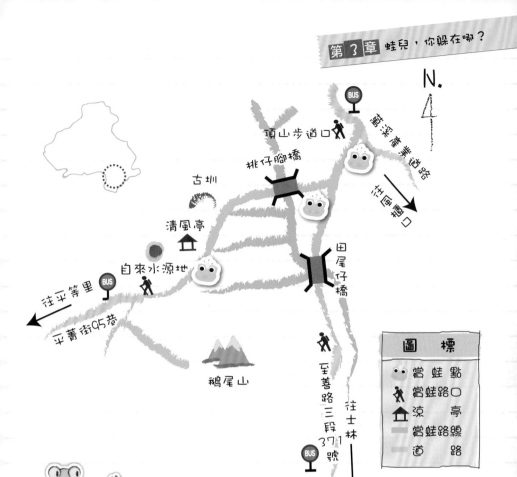

棲地風光

　　坪頂古圳步道位於舊稱為坪頂地區的士林區平等里，在清代道光年間，為了解決屯墾先民的飲水、灌溉需求，遂開闢坪頂古圳及坪頂新圳；日治時期再鑿闢了登峰圳，這三條水圳是超過100～160年不等的水利設施，如同巨龍般蜿蜒盤踞在鵝尾山脈，將清澈的內雙溪水引入水圳中，足以讓當時的農業順利發展。至今因位處於陽明山國家公園範圍內，水圳及周遭環境得以保存，並展現其原始風貌，水圳清泉映著青山綠蔭，充滿許多動、植物生態，是個不容錯過的森林浴洗禮好去處。

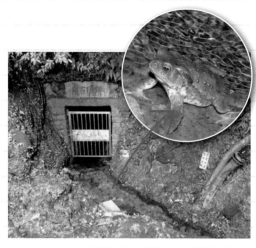

▲ 泡在坪頂古圳享受清涼SPA的盤古蟾蜍

　　步道旁的眾多蕨類植物、特殊灌叢植物，都是自然觀察的好對象，若正值花季，更可徜徉在淡淡花香中，別有一番風味。

　　隨著步道前行，沿途竹林逐漸繁密，不久即可見到通道不寬卻極富濃濃古意的桃仔腳橋，附近竹林裡的艾氏樹蛙逐漸清晰透露了藏身的祕密，觀察步道旁因天然折斷或維護步道通行而被砍斷的竹筒內，便可能發現其中暗藏驚喜。喜愛躲藏在竹筒內的艾氏樹蛙，有的單獨棲息著，有的是雌雄蛙正熱烈抱接，準備迎接竹筒內新生命的誕生，此為觀察艾氏樹蛙照顧後代行為的好地點喔。

▲ 陽光灑落於坪頂古圳

歡迎光臨我的家！

真的耶

那裏有小青蛙

賞蛙小旅行

　　坪頂古圳步道生態資源豐富，像是運用安山岩、花崗岩並存的步道樣貌；沿途植物繁多，有風藤、竹林等等，亦充滿許多蜜源植物，吸引不少蝴蝶、蜻蜓等昆蟲；桃仔腳橋前的涼亭處偶有臺灣葉鼻蝠的便便所留下的痕跡，自然景態十足就像是一座天然教室，因此陽明山國家公園管理處常於此地舉辦兒童生態體驗營、蝴蝶普查志工生態工作假期等活動，得以觀察蝴蝶、螢火蟲、水生昆蟲，以及水圳周圍常見的蜻蛉、蟬及引水隧道裡的蝙蝠，有興趣的民眾不妨多留意相關訊息。

▲ 水鴨腳秋海棠

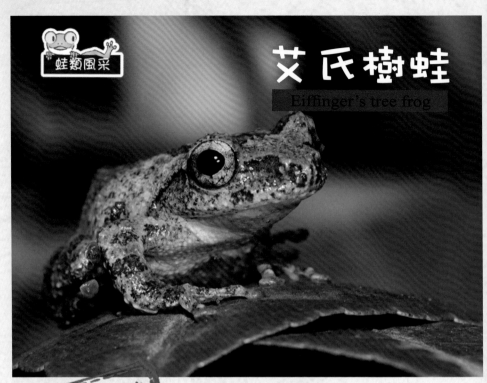

艾氏樹蛙
Eiffinger's tree frog

蛙類風采

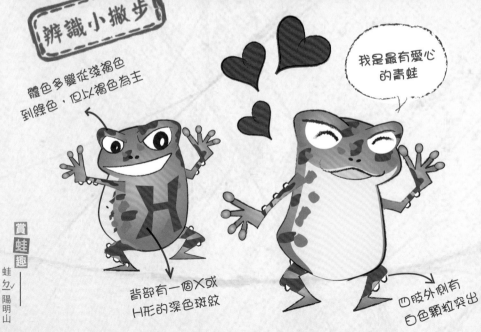

辨識小撇步

體色多變從淺褐色
到綠色，但以褐色為主

背部有一個X或
H形的深色斑紋

我是最有愛心
的青蛙

四肢外側有
白色顆粒突出

艾氏樹蛙在陽明山的繁殖月份為3～9月，此時雄蛙會躲到積水的舊竹筒或樹洞內鳴叫以吸引雌蛙，叫聲是響亮而規律的「嗶、嗶、嗶」。這條坪頂古圳路線在桃仔腳橋附近的竹林，相當適合艾氏樹蛙進行繁殖，因此踏訪時若遇上其繁殖時節，便很容易可以在步道旁的竹筒內發現正在鳴叫中的雄蛙，或是交配中的雌雄蛙，趨近觀察，甚至還可能見到晶瑩剔透的卵粒黏在竹筒壁上呢！

艾氏樹蛙為全臺灣最有愛心的青蛙，是全臺灣所有蛙類中唯一會照顧蝌蚪的爸媽。因此走在竹林間，不妨睜大雙眼往竹洞探尋，或許能瞧見艾氏爸爸在為卵粒擦上水，為卵粒保濕，或媽媽正產下未受精的卵來餵食蝌蚪的溫馨點滴！

▲ 艾氏樹蛙喜愛利用舊竹筒做為繁殖地點

▲ 艾氏樹蛙在竹筒內交配，準備生寶寶

▲ 艾氏樹蛙爸爸在照顧卵粒

也喜歡這條路線的蛙兒：
盤古蟾蜍、拉都希氏赤蛙、斯文豪氏赤蛙、面天樹蛙、布氏樹蛙

夏天，來去賞蛙

煙雨迷濛的山嵐仙境

與夢幻湖、冷水坑的蛙兒談天說地

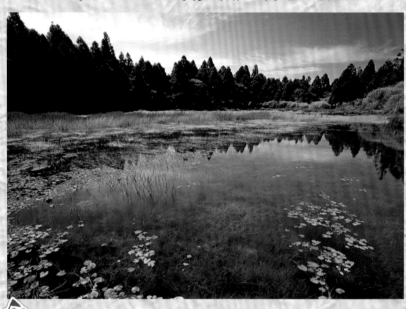

路線小檔案

◎路線類型： 湖泊步道型

◎蛙ㄅ家：冷水坑遊客服務站、夢幻湖步道、湖畔

◎路況難度：全程約2.5公里，徒步往返約1.5小時

◎賞蛙季節與推薦蛙種：夏天，腹斑蛙、澤蛙

◎交通指引：

🚌：搭乘小15號公車於冷水坑站下車或搭乘搭乘581、紅5、假日休閒公車109、111、260、260區路公車至陽明山公車總站，再轉乘108遊園公車抵達冷水坑站。

🚗：自仰德大道接菁山路再循至菁山路101巷，即可到達夢幻湖或冷水坑1號、2號停車場。

* **特別注意**：若進入生態保護區，需向陽明山國家公園管理處申請方可入園

賞蛙趣

蛙ㄅ陽明山

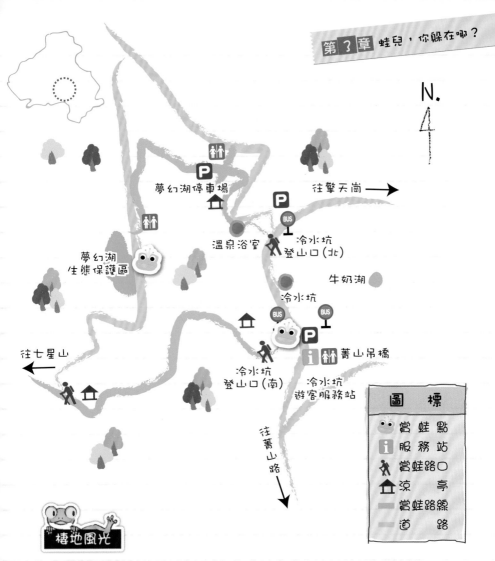

N.

往擎天崗 →

夢幻湖停車場

溫泉浴室

冷水坑
登山口(北)

夢幻湖
生態保護區

牛奶湖

冷水坑

冷水坑
登山口(南)

菁山吊橋

冷水坑
遊客服務站

往七星山 ←

往菁山路 ↓

圖　標	
賞蛙點	
服務站	
賞蛙路口	
涼亭	
賞蛙路線	
道路	

棲地風光

　　冷水坑及夢幻湖位於七星山之東南方山麓。冷水坑三面環山，是一低窪谷地，因受到七星山與七股山熔岩而形成堰塞湖，後因湖水外流乾涸、湖底露出而成今日的地貌。雖火山早已停止活動，但火山口至今仍持續湧出溫泉，溫度約為40℃，遠低於陽明山其他地區的泉溫，而獲得冷水坑之名。

　　冷水坑氣候潮溼，附近多為雜木林林相。遊客服務站附近的植

▲ 在冷水坑服務站附近的草地也能發現蛙

物多為短草草地，往菁山吊橋方向的植物則為與人同高的草叢，蛙類就躲藏其中，因草叢茂密較難深入尋找蛙的蹤影，不過沿著周圍草地行走，仍可發現像澤蛙這類能適應乾旱環境的蛙類，有時在步道上，甚至在涼亭的椅子上，就可見到拉都希氏赤蛙或盤古蟾蜍東張西望或趴著休息的模樣，好似在邀請我們暫時歇腳，一起眺望遠方明亮星辰！

夢幻湖遠在數千年前因受到山壁崩塌作用，堵塞而成窪地，後再經積水而成湖。春、冬兩季節由於東北季風及地形影響，終日雲霧飄渺，如夢似幻，而命名為「夢幻湖」。1997年發現稀有的保育類植物——「臺灣水韭」在此生長，且夢幻湖為臺灣水韭的唯一自然棲息地，為了保護此國寶級的水生蕨類，政府特將夢幻湖劃設為生態保護區，非研究人員不得進入湖區周圍。

日落時分，坐在夢幻湖畔的觀景台旁，萬物低語，幼鳥聲聲呼喚父母歸巢，蟲鳴嘰嘰，枝葉隨風搖曳，咿呀出聲，只居住在夢幻湖湖畔的腹斑蛙便開始大聲鳴唱，敲響了黑夜生活的開展，布氏樹蛙、面天樹蛙、艾氏樹蛙等蛙類也隨之活躍，享受牠們專屬越夜越美麗的夢幻湖。

我們和臺灣水韭是好鄰居！

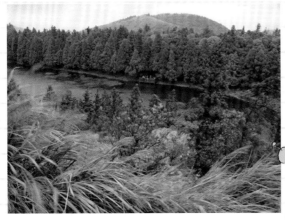

只有在夢幻湖這裡，才能見到腹斑蛙！

賞蛙小旅行

　　冷水坑變遷歷史悠遠，自早期的樸實無華，牧牛、種茶、採礦等興盛產業，到今日的溫泉觀光聖地，歷盡時空舞台的焠鍊。在體驗完冷水坑及夢幻湖這條令人心靈沉靜的湖泊路線後，可到冷水坑服務站附近的溫泉浴室泡腳，慰勞日夜行走的雙腳，在皎潔的月光下伴隨著蛙鳴，與三五好友或是家人閒聊，舒緩日常生活所積累的緊張情緒，可真是人生一大樂事！

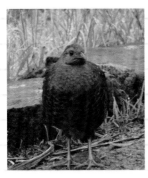

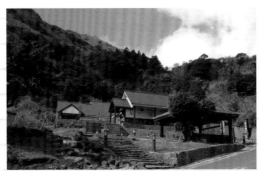

▲ 往夢幻湖路上可能會遇到嬌小可愛的竹雞

▲ 冷水坑服務站旁的溫泉浴室（照片由陽管處提供）

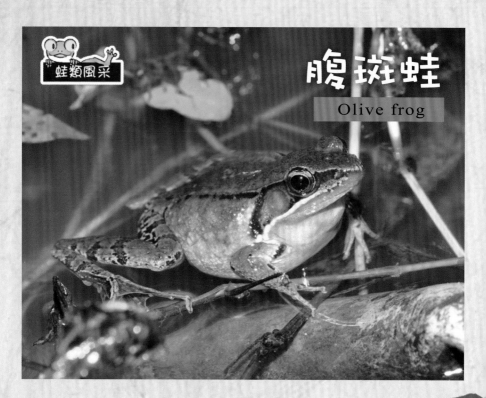

蛙類風采

腹斑蛙
Olive frog

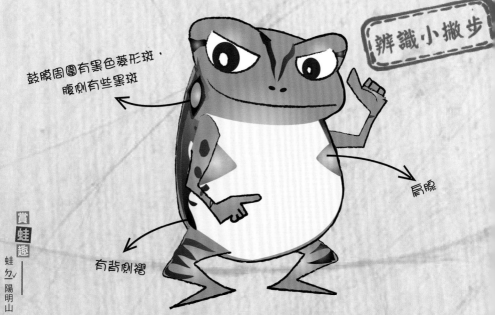

辨識小撇步

鼓膜周圍有黑色菱形斑，
腹側有些黑斑

肩腺

有背側褶

肩腺：
肩腺就是雄蛙體側肩膀的後方，有一扁平狀的皮膚腺突起。

腹斑蛙有肥胖的身體，在身體側面靠近前手臂的地方，有一處三角型斑紋的腺體突起。牠們常出現在山區的草澤及靜水域，會隱身在較淺水區域的茂密水草間鳴叫，夢幻湖的湖畔正是牠們喜愛的環境。雄蛙鳴叫時會鼓起一對鳴囊，好似吹起兩個大泡泡般，叫聲為「給✓給✓給✓」非常響亮，駐足湖畔，不一會兒一波波蛙鳴聲浪襲來，是非常特別的體驗。伴隨著腹斑蛙宏亮有活力的叫聲，在湖畔沉思遙想，有如獲得持續前往理想的動力，期待能將心中所想的願望一一實現，也難怪乎腹斑蛙又被暱稱為「許願蛙」了。

給!給!給!
讓你的願望
都實現

▲ 腹斑蛙大聲祝福
願望都實現！

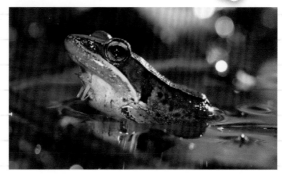

▶ 小蛺蜢在腹斑蛙
的下巴逗弄著牠

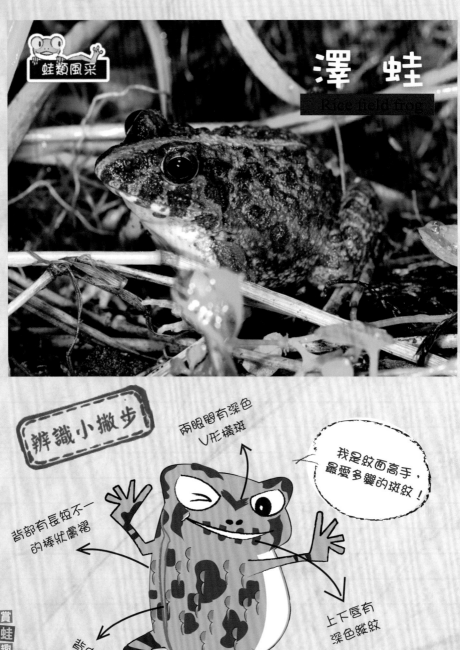

澤 蛙
Rice field frog

辨識小撇步

兩眼間有深色
V形橫斑

背部有長短不一
的棒狀膚褶

我是紋面高手，
最愛多變的斑紋！

上下唇有
深色縱紋

背中線

澤蛙的身體圓胖，後腿短而肥，背部顏色多變，有綠色、褐色、灰色，甚至有紅褐色斑紋等，幾乎每隻都長得不一樣，不熟悉蛙類的人還會因此以為臺灣有上百種的青蛙呢！牠們是平地最常見的蛙種之一，常出現在水田、沼澤、草地及水溝的環境，在早期農耕時代，算是陪伴小朋友的最佳玩伴。

澤蛙的叫聲變化多端，當繁殖季節時，雄蛙會鼓起單一外鳴囊，唱出多曲不同的情歌，希望女伴青睞牠的追求，而追求場域多半在冷水坑服務站旁的草地上，因此我們可在附近聽到牠們的歌聲。除了歌聲饗宴之外，在冷水坑服務站附近的水溝內，亦可發現澤蛙的蝌蚪，嘴巴上下唇有3條明顯的白線，明顯可辨。

▲ 體色偏灰、有背中線的澤蛙

▶ 沒有背中線的澤蛙，斑紋多變，巧妙融合在環境裡

▲ 大聲鳴叫的澤蛙

也喜歡這條路線的蛙兒：
盤古蟾蜍、中國樹蟾、拉都希氏赤蛙、長腳赤蛙、面天樹蛙、艾氏樹蛙、布氏樹蛙、臺北樹蛙

秋天，
來去賞蛙

路線 8

繁林潤水的絹絲細流

躲藏在絹絲瀑布步道的斯文豪小頑童

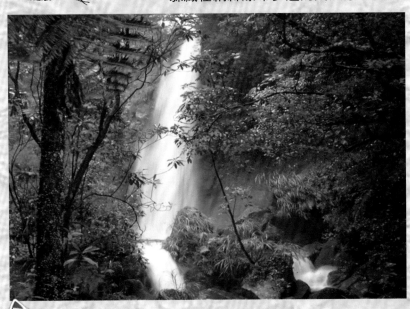

路線小檔案

◎路線類型： 🌳 森林步道型

◎蛙况宗：絹絲瀑布步道口—絹絲瀑布

◎路況難度：約1.1公里，徒步往返約1小時

◎賞蛙季節與推薦蛙種：秋天，斯文豪氏赤蛙

◎交通指引：

🚌：搭乘小15、小15區、絹絲瀑布站；或搭乘假日休閒公車
111、260、紅5至陽明山公車總站，再轉乘108遊園公車至
絹絲瀑布站。

🚗：自士林行駛仰德大道接菁山路101巷或新園街至絹絲瀑布
步道口。

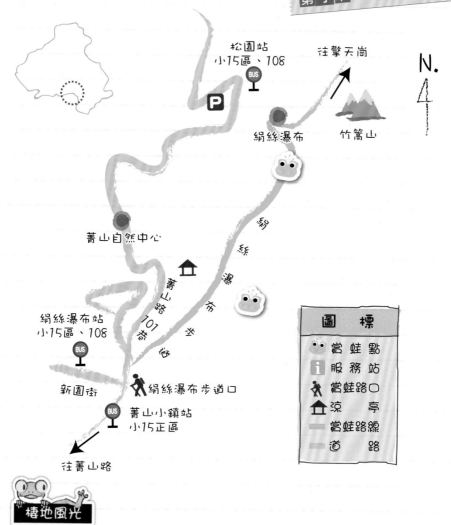

松園站
小15區、108
往擎天崗

N.

絹絲瀑布

竹篙山

菁山自然中心

絹絲瀑布站
小15區、108

新圍街

絹絲瀑布步道口

菁山小鎮站
小15正區

往菁山路

101巷上菁步道

絹絲瀑布步道

圖　標

賞蛙點

服務站

賞蛙路口

涼亭

賞蛙路線

道路

棲地風光

　　絹絲瀑布步道位於陽明山國家公園南側，內雙溪的上游，氣候溫和涼爽，溪水與步道並行，路況平坦易造訪。步道沿途濃蔭樹林遮蔽，並順著一旁的岩壁水圳道而行，腳下風貌多樣，時而石階石塊地、時而泥土地或木棧板，伴著淙淙流水聲、竹林枝影搖曳，得以享受舒爽的山間微風。

▲ 來數數蚰蜒有幾隻腳？
▶ 看守家園的艾氏樹蛙

　　步道旁的水圳是日治時期即已開鑿的山豬湖圳，在引水設施的輔助下，先民得以將原本的旱作作物改為產量較大的水田稻作。

　　水圳的圳壁上滿是青綠的苔蘚，許多蛙類便依賴著水圳生活，如盤古蟾蜍僅露出雙眼躲藏在水底、斯文豪氏赤蛙則躲在石縫中大聲鳴叫，即使水圳潺潺的水流聲也無法掩蓋。觀察圳道時，也別忘了另一側的竹林叢，那裡或許也能見到艾氏樹蛙出沒，耐著性子觀察，還能隨著牠們的身影而發現位在竹洞裡的驚奇小世界呢！

　　緩步前行來到絹絲瀑布，細絲水流如同披在仙女臂膀上的絹絲緞綢，顯得細緻純白、美不勝收！站立於瀑布前感受到水氣吹拂，

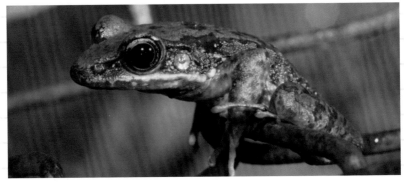

▲ 靈活的斯文豪氏赤蛙，把人為的鐵絲網　當作攀爬力的訓練場所

是我啊！

奶奶，
有小鳥
耶

細小的水珠灑落，就像仙女輕拂著我們的臉龐，帶走煩躁與憂愁。斯文豪氏赤蛙就像是小頑童一般，藏在仙女玉足旁與我們玩著躲貓貓，有時出聲讓我們尋覓，有時突然出現在我們身旁，又迅速躍進水中，泛起的漣漪讓人心曠神怡。

賞蛙小旅行

拜訪完居住在絹絲瀑布的蛙類後，可再往前走，約20分鐘可走出森林，來到壯闊的擎天崗草原。當天氣晴朗時，可遠眺到淡水河景，或欣賞雲霧如浪潮般自山頭席捲而來的風光，體驗與絹絲瀑布全然不同的感受。

▲ 步道旁的孑遺植物紗欏

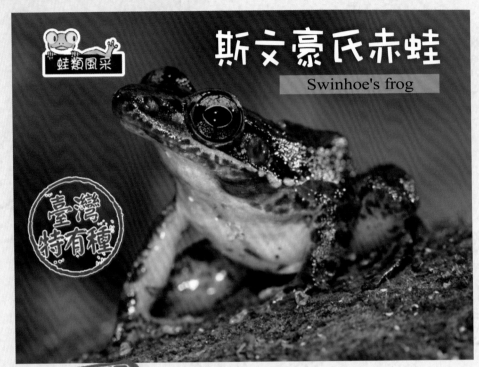

斯文豪氏赤蛙
Swinhoe's frog

蛙類風采

臺灣特有種

辨識小撇步

背部綠色、褐色或綠色褐色交雜

指(趾)端膨大呈吸盤狀

請叫我百變鳥蛙

斯文豪氏赤蛙身體顏色多變，成為融入所在棲地的最佳保護色。沿著絹絲瀑布步道旁的山壁，水流流經石縫、草叢形成許多小山澗，牠們便躲藏在這些石縫或溪邊草叢裡，白天也可以聽到其鳴叫，牠的叫聲是簡潔而響亮的「啾」一聲，與鳥類叫聲極為相似，常讓賞鳥者或剛入門賞蛙的夥伴們摸不著頭緒，遍尋不著，因此常被人戲稱為「騙人鳥」，亦有人稱之為「鳥蛙」。

繁殖季節時，雄蛙會各自站在溪澗裡突出的石頭上，大聲的唱著情歌，如同由指揮家帶領的多聲部合唱團，聲音此起彼落，彼此較量聲勢來贏得雌蛙的注意。卵粒為白色，常產在水流較緩處的石縫間或石頭底下，看起來極像大顆的白色珍珠，而孵化的蝌蚪卻有如脫掉一身白色裝扮，改穿上一套烏黑長禮服，帶著長尾巴的模樣再度現身呢！

▲ 石頭上的斯文豪氏赤蛙

▲ 咖啡色系的斯文豪氏赤蛙

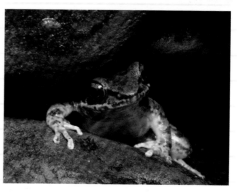
▲ 斯文豪氏赤蛙躲在石縫下

也喜歡這條路線的蛙兒：面天樹蛙、盤古蟾蜍、艾氏樹蛙

秋天，
來去賞蛙

急流礦溪的飛瀑山林

隱身在翠峰瀑布及天母古道的大頭鬥士

路線小檔案

◎ 路線類型：🌀 溪流步道型

◎ 蛙ㄗ宗：翠峰步道、天母古道步道

◎ 路況難度：約2公里，徒步往返約1小時

◎ 賞蛙季節與推薦蛙種：秋天，福建大頭蛙（古氏赤蛙）

◎ 交通指引：

🚌：翠峰瀑布—搭乘535路公車至福德廟站，步行由慈母橋進
入翠峰瀑布步道。天母古道—搭乘109、111、260、303、
紅5至文化大學站，由愛富三街步道口進入步道。

🚗：翠峰瀑布—自士林行駛中山北路七段219巷轉彎處紅色涼
亭步行自慈母橋進入翠峰瀑布步道。天母古道—自士林
行駛仰德大道至愛富三街左轉，由愛富三街步道口進入。

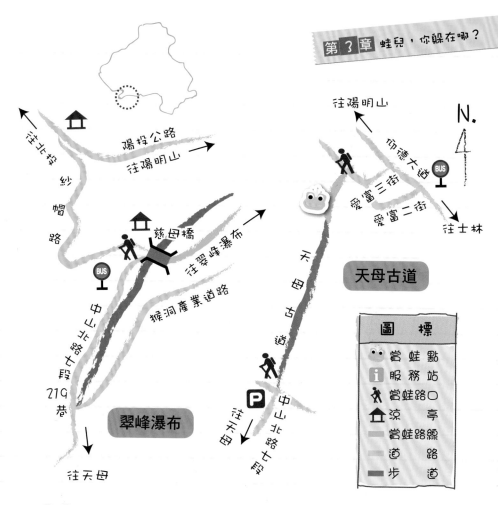

往北投

陽投公路
往陽明山 →

紗帽路

慈母橋

往翠峰瀑布 →

猴洞產業道路

中山北路七段 219 巷

翠峰瀑布

往天母

往陽明山

中德大道

BUS

愛富三街

愛富二街

往士林

N.

天母古道

賞蛙點

中山北路七段 往天母

P

圖　標

賞 蛙 點	
服 務 站	
賞蛙路口	
涼　　亭	
賞蛙路線	
道　　路	
步　　道	

棲地風光

　　翠峰瀑布路線位於陽明山國家公園內以硫磺溫泉聞名的紗帽山南面，可由教師研習中心進入紗帽山步道，往翠峰瀑布方向前行，空氣中即可聞到淡淡的硫磺氣味，磺溪溪水富含硫磺等礦物

▶ 慈母橋旁的石礫地，是觀察蛙類的好地方

▲ 鞭蠍

質，長久以來將溪底河床與沿岸岩層染出沈沈的橘黃色。周圍林相豐富，有蓊鬱高大的喬木、古老孑遺植物的筆筒樹、茂密的灌叢植物等，步道沿途則有蕨類、苔蘚類植物。湍流白瀑，映照於黝綠樹林、金黃溪床，美景相當誘人，在此賞蛙猶如踏入原始叢林般探險，十分有趣。步道旁有一處較淺的石礫地，溪水流經石縫形成小瀑布，植物生長其間，福建大頭蛙、斯文豪氏赤蛙等蛙類便藏匿其中。棲息在此的福建大頭蛙很活躍，或在石塊上昂頭鳴叫、或頭頂著小葉片正要跳出石縫大顯身手、或攀在枝頭上活動筋骨，就像是牠們聚集的大操場一般熱鬧。

　　往石階上行，便是往翠峰瀑布的入口，沿著溪流而行的小徑，僅容一人行走的寬度，地面泥濘且多青苔、樹枝較低矮，因此在觀察蛙類之餘，可別大意而滑倒了。走在林道間，不時聽到一旁樹林裡傳來面天樹蛙的叫聲，與溪水聲配合得似交響樂般激昂；山壁邊也可輕易發現鋏形蟲、蜘蛛，甚至平時少見的鞭蠍等節肢動物，而愈入步道深處，還能瞧見蛇類躲避在岩壁石縫間。

▲ 沿著階梯進入宛如叢林的翠峰步道

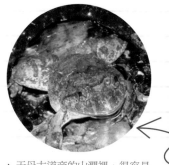

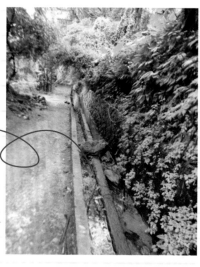

▲ 天母古道旁的山澗裡，很容易觀察到福建大頭蛙

　　早期天母古道是保安林區的水源重地，位於陽明山國家公園周邊，可由翠峰瀑布步道經山間小徑前往。附近林相原始豐富，多為喬木闊葉林，步道沿途有逐水而居的蕨類、姑婆芋等植物。在天母古道一處水量充沛的圳溝裡，白天很容易靠近觀察福建大頭蛙可愛渾圓的卵粒與蝌蚪，以及數量頗多的溪蝦，夜晚則會有斯文豪氏赤蛙、黑眶蟾蜍加入，時而躲在落葉底下、時而藏在石頭縫中，也會遇到不害臊的大頭青蛙睜著大眼，向我們打招呼呢！

　　在翠峰瀑布體驗完短短2公里賞蛙行程後，可再繼續前往一睹翠峰瀑布的豐沛美景，或是走完天母古道全程，沿途的黑色大水管，上頭的每一顆螺絲似乎鎖住前人的修築歷史，讓人望著這設施，不禁回想當時工人們汗水揮灑的畫面。

　　結束豐富的賞蛙之旅後，還能轉個彎繞去紗帽山泡泡溫泉、品嚐美食，讓身心靈都獲得舒爽，為此趟陽明山旅程畫上滿足的句點呢！

福建大頭蛙
（古氏赤蛙）

Fujian large-headed frog

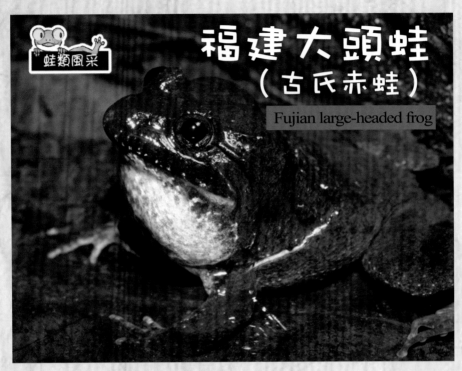

辨識小撇步

瞳孔是菱形紅色

頭大顯肌發達

我很兇悍，
別來
跟我搶地盤！

皮膚有短棒
狀突起

背部有黑色W或
倒U字形黑斑

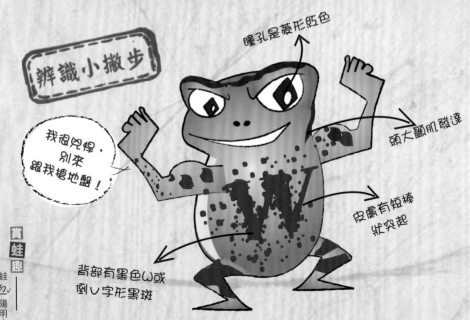

賞蛙趣

蛙ㄅㄨˋ陽明山

106

福建大頭蛙身材比例屬於壯碩型，具有強烈的領域性，故會產生打架行為。雄蛙為了驅離對方，會張開大嘴，利用下頜的齒狀突起當武器互咬對方，若在野外運氣好發現牠們大打出手的情形，值得細細觀察一番這些好戰鬥士的威武英姿。牠們常躲藏在石縫間，或是落葉、沙石底下，倒映著波光粼粼的水面，僅露出一顆大頭或兩顆大大的紅眼睛看著我們，再加上發出「嗝、嗝、嗝」的叫聲，好似在與

▲ 福建大頭蛙經常只將兩顆大眼睛露出水面

▲ 在天母古道可輕易觀察到福建大頭蛙及其卵粒

我們玩躲貓貓遊戲呢！喜歡棲息在山澗或乾淨溪溝、流速緩慢的淺

▲ 找到另一半的福建大頭蛙

水域，且水域底部具有落葉及沙石的環境。在翠峰瀑布步道入口旁的石礫地、天母古道旁的溝道裡，睜大雙眼細細找尋，一個晚上想看到10隻以上的福建大頭蛙，可不是一件難事呢！

也喜歡這條路線的蛙兒：
斯文豪氏赤蛙、面天樹蛙、艾氏樹蛙、布氏樹蛙

秋天，來去賞蛙

瓦屋石牆、廟宇繁盛的悠久聚落

清天宮及興福寮的蟾蜍鄰居

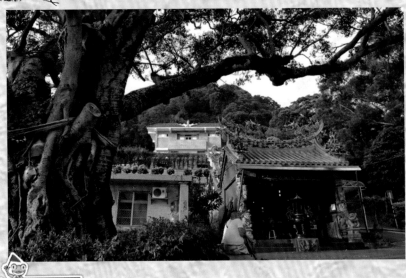

路線小檔案

◎ **路線類型：** 🏠 社區開墾地型

◎ **蛙ㄅ宗：** 清天宮步道、興福寮社區（樹興里）

◎ **路況難度：** 清天宮步道，徒步往返約40分鐘；興福寮社區，徒步往返約30分鐘。

◎ **賞蛙季節與推薦蛙種：** 秋天，盤古蟾蜍

◎ **交通指引：**

🚐：往清天宮步道可搭小6至清天宮站。往興福寮社區則搭淡水客運631公車、淡水往坪頂線的公車 至興福寮站。

🚗：清天宮步道─自北投區大業路行駛至復興三路520巷即達。興福寮社區─自北投區行駛稻香路接小坪頂路後轉入復興三路便抵達。復興三路往淡水方向行駛，途經清天宮，看見社區後右轉即抵達興福寮真聖宮。

＊ 特別注意： 到此路線賞蛙時需注意探訪禮節，切勿直接進入居民菜園、家中，勿大聲喧鬧，與居民打招呼並說明來意，讓賞蛙行程開心又安全喔！

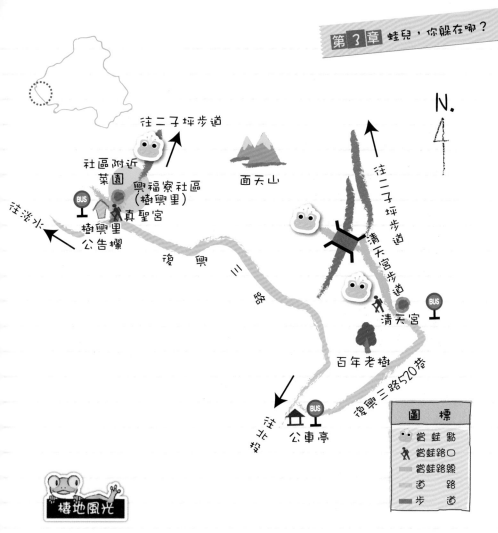

N.

往二子坪步道

社區附近
菜園

興福寮社區
（樹興里）

面天山

往二子坪步道

清天宮步道

往淡水

真聖宮

樹興里
公告欄

復　興　三　路

清天宮

百年老樹

復興三路520巷

往北投

公車亭

圖　標

賞蛙點
賞蛙路口
賞蛙路線
道　路
步　道

棲地風光

　　清天宮步道及興福寮社區位於陽明山國家公園大屯山的西南
面，氣候溫和，附近林相複雜，居民在當地開墾種植竹林、果樹
及蔬菜，圍籬上生長著許多藤蔓類的植物，如九重葛、野生苦瓜
等。當地廟宇是附近居民的信仰中心，濃厚人文色彩為此路線增
添不同的韻味。

　　清天宮廟前有一棵百年老樹，人煙多集聚於此，成了當地明
顯的地標。從清天宮步道口開始一路上坡，視野展望良好，可遠

橋下的蛙鳴不絕於耳，
一個晚上就能聽見4～5
種蛙類唱歌呢！

眺北投方向的市區夜景。清天宮恰是陽明山東西大縱走路線的終點，在夜晚的星光伴隨下，踏著石階上山尋找蛙蹤，可與零星迎面而來的登山客交流夜行的心得，分享賞蛙的點滴趣事。

　　步道周圍的菜園及竹林，讓蛙類各取所好，藏身在不同的環境裡唱歌，艾氏樹蛙、小雨蛙、面天樹蛙等蛙鳴此起彼落，沿途還有許多顏色豔麗的蛾類與甲蟲。再往上走，眼前出現菜販搭起的塑膠布棚架，在其左側有一條小岔路，轉入後直走至橋上，在此仔細聆聽，潺潺流水、唧唧蟲鳴，福建大頭蛙、拉都希氏赤蛙等蛙類就在橋下鳴叫，不時還可聽見遠方貓頭鷹的咕咕聲，一路走來，便感受到步道裡有相當豐富的生物，足以說明這裡的環境相當優良。

　　興福寮社區以真聖宮為中心，向道路兩側延伸，有許多的菜園及竹林，一畦畦的菜園內雖沒有水池、水窪，卻可聽見陣陣蛙聲，關鍵在於居民在田埂旁放置了儲水桶，恰好提供了布氏樹蛙、拉都希氏赤蛙等蛙類

喜好棲息的水域環境。牠們不
僅會站在水桶邊鳴叫，水桶內
還有蝌蚪寶寶悠遊其中，因此
想一探蛙類蹤影的你，可別錯
過這不起眼的小地方！此外，
位在真聖宮斜前方樹興里公告
欄後有階梯小徑，可再往下親

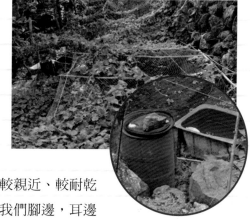

近菜園，很容易便發現與人類較親近、較耐乾
旱的盤古蟾蜍、黑眶蟾蜍就在我們腳邊，耳邊
同時也傳來眾多且不同的蛙蛙歌聲，而草叢裡
點點螢火蟲的微光，彷彿央求蛙蛙大歌團再多
來幾曲！

▲ 菜園裡的水桶
　是蛙類的泳池天堂

漫步在清天宮步道
上，除了欣賞美麗的自然
風采，還可眺望遠方關渡
平原及觀音山斜躺淡水河
的美景，此外，沿途一棵
棵的相思老樹，曾見證清
朝末期大菁藍染的風光歷
史，樹林內仍有石厝遺
址，殘垣石窗頹圮，徒留
緬懷。

▲ 清天宮步道可遠眺關渡平原、觀音山及淡水美景

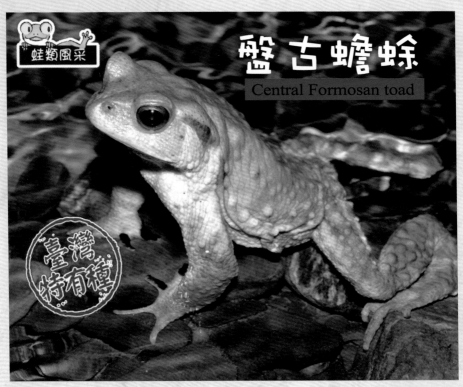

盤古蟾蜍
Central Formosan toad

蛙類風采

臺灣特有種

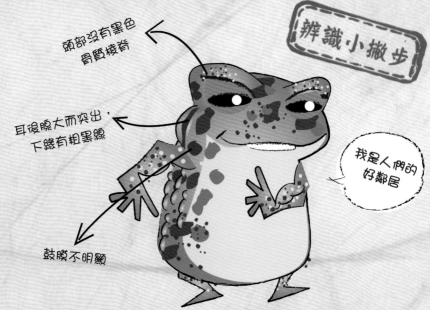

辨識小撇步

頭部沒有黑色
骨質稜脊

耳後腺大而突出，
下緣有粗黑線

鼓膜不明顯

我是人們的
好鄰居

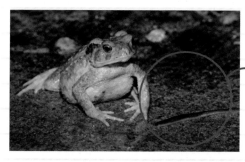

蚯蚓也是我愛的美味餐點之一

　　盤古蟾蜍為臺灣特有的蛙類，身體皮膚粗糙較耐乾旱，喜歡在較亮、昆蟲較多的地方覓食，常見其在步道或空地旁的路燈守候著，也喜歡在住宅或農耕地附近捕捉昆蟲、蚊子，是人們驅蠅補蚊的好助手。因此在興福寮與清天宮的樸實社區裡，很容易在居民的菜園裡、田埂旁，甚至馬路邊發現牠們的身影，是優質的小小鄰居呢！

　　幸運的話，還能在9月至隔年2月盤古蟾蜍的繁殖時節，在水桶、池塘邊、水溝內瞧見牠們上演追求秀，有時還會出現好幾隻雄蟾同時爭先恐後抱住一隻雌蟾的熱烈畫面，產卵時就像在跳舞一樣在水中旋轉，卵串就呈現螺旋狀，當晚就有高達四千多顆卵粒的小寶寶等著出世迎接新世界。

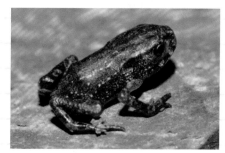

▲ 剛完成變態的小小蟾蜍

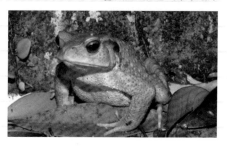

▲ 盤古蟾蜍會站在牆邊捕捉蚊蟲

也喜歡這條路線的蛙兒：
黑眶蟾蜍、小雨蛙、福建大頭蛙、拉都希氏赤蛙、斯文豪氏赤蛙、長腳赤蛙、面天樹蛙、艾氏樹蛙、布氏樹蛙、臺北樹蛙

古遺跡今藝術、人文與 自然諧和的世外桃源

三板橋、圓山頂及西內柑宅橋的樹蛙小精靈

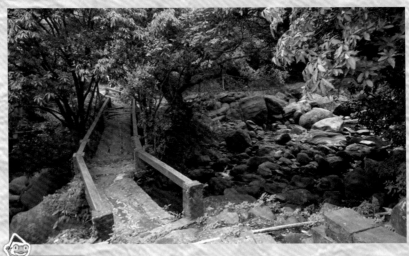

路線小檔案

◎ **路線類型**：🏠 社區開墾地型

◎ **蛙ㄅ家**：三板橋下的溪流、圓山頂大邊坡、西內柑宅橋附近溪流

◎ **路況難度**：三板橋經圓山頂大邊坡至西內柑宅橋約7.4公里，以汽車接駁約25分鐘，徒步單程約1.5小時

◎ **賞蛙季節與推薦蛙種**：冬天，臺北樹蛙；春夏天，褐樹蛙

◎ **交通指引**：

🚌：搭乘淡水客運往三芝線的876、877公車，至龜子山橋站，再步行約12分鐘即達三板橋。至龜子山橋站或圓山頂站下車，往大湖路(北7鄉道)步行約25分鐘抵達圓山頂大邊坡。至後店站下車，沿青溪路(北11鄉道)往內柑宅方向步行約45分鐘。

🚗：前往三地皆由淡水行駛北新路(101線道)，見三板橋古道牌樓時右轉進入產業道路即可到達三板橋；往大湖路（北7鄉道）方向，可抵達圓山頂；行駛青溪路內柑宅方向，見一棵巨大茄苳樹，即抵達西內柑宅橋。

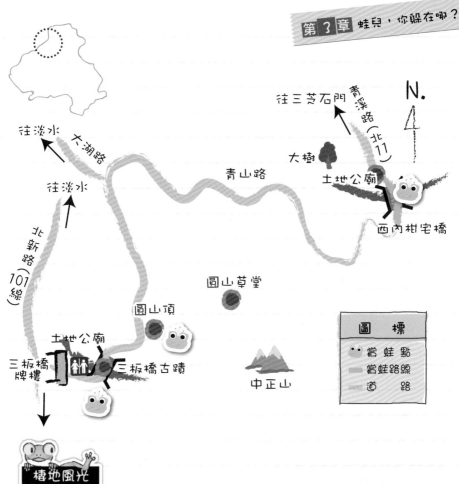

▲ 在三板橋下的石堆中，來場尋找蛙卵大挑戰！

三芝三板橋位於陽明山國家公園的西北側是大屯溪古道的起點。隱匿良好的特性維持了古道原始的風貌，溪水清澈見底，自然生態相當豐富，彷彿來到世外桃源般，在此盡享片刻的靜謐時光。

夜晚的光景則與白天大不同，由橋旁土地公廟的階梯向下靠近溪邊，

可聽見溪谷裡傳來褐樹蛙的鳴叫聲，與潺潺流水聲相互呼應，遠方樹林裡的面天樹蛙也不甘示弱地大聲齊唱，甚至還有盤古蟾蜍主

▲ 大邊坡上的水孔洞常有青蛙棲息

動敲敲我們的腳，就像邀請我們入座在石頭上，靜靜聆聽這一場盛大的交響樂表演！

圓山頂的賞蛙點位於產業道路旁的一處水泥邊坡，周遭森林茂密，形成了涼爽庇蔭的環境，山壁上的流水沿著邊坡汨汨流下，水溝裡的落葉積累許多，不僅提供小蝌蚪們豐富的食物來源，也讓福建大頭蛙、拉都希氏赤蛙等蛙類靠著保護色來施展隱身術，輕易地神隱其中，常常只能聞其聲不見其影，也許耐著性子來場「守孔待蛙」，或許就能發現臺北樹蛙或斯文豪氏赤蛙躲在水泥邊坡上的水管孔裡呢！

西內柑宅橋前方的一棵茄苳老樹，以及道路左側的小土地公廟，形成了獨特可辨的路標。道路旁的山壁上，點滴滲水形成小瀑布吸引長腳赤蛙、盤古蟾蜍棲息在水溝旁的植物上，或

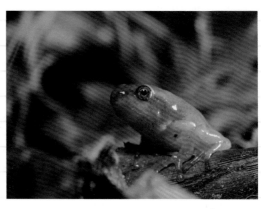

▲ 剛變態的臺北樹蛙小蛙

斯文豪氏赤蛙躲藏在石縫間鳴叫，駐足賞蛙之時點點螢光穿梭其間，彷彿回到過往時光，別有一番風味。

大樹旁的水溝傳來陣陣蛙鳴

賞蛙小旅行

　　三板橋擁有豐富的自然資源外，亦是一處三級古蹟，清朝時期因農業興盛、加上位處通往淡水的要道，由民間居民自費架橋，以便利對外的運輸往來。如今已轉變為採箭筍的專用道及健行路線，附近仍保留廢棄炭窯、馬藍森林和橘園景觀。

　　圓山頂的偏僻地勢與美景，吸引眾多創作者駐留而自成一格為圓山頂藝術村，充滿了繪畫、陶藝及植物染等各式藝術的濃厚氛圍，徜徉至此，令人遠離喧囂、忘卻都市的緊張與煩惱。

　　西內柑宅橋附近亦為古時平埔族的居住地，有許多依水而居的聚落遺址，像是石厝、砌牆、駁坎等殘跡。望著橋下涓涓溪水流過、翠綠盎然下的遺跡，思緒奔馳在過往時空，彷彿看見先人辛勤奔波之景。

　　此路線亦為賞櫻勝地，臺灣山櫻、八重櫻及吉野櫻為沿途夾道綴上一抹繽紛緋紅，若春天訪遊可為賞蛙懷舊之行增添浪漫氛圍。

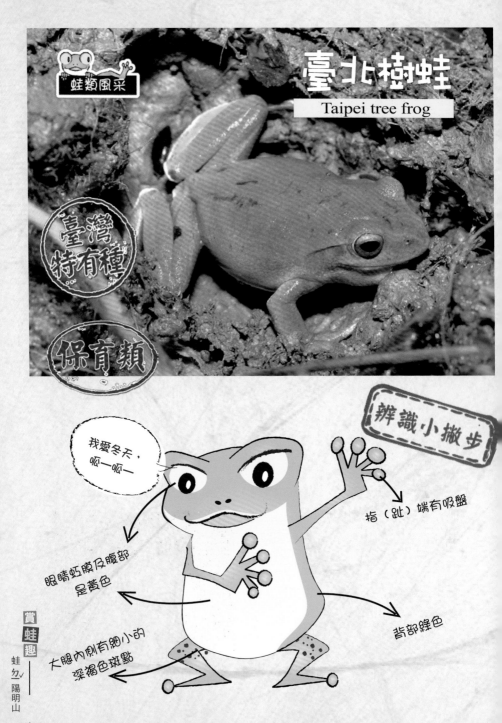

臺北樹蛙
Taipei tree frog

臺灣特有種

保育類

辨識小撇步

我愛冬天，
呱一呱一

指（趾）端有吸盤

眼睛虹膜及腹部
是黃色

背部綠色

大腿內側有細小的
深褐色斑點

賞蛙趣

蛙ㄅ√
陽明山

118

此路線上可以發現臺北樹蛙穩定的族群數量，在於三板橋與西內柑宅橋兩地的附近林相豐富，樹林底層的灌叢植物生長茂密，常有積水的水窪，泥土較為軟爛，是牠們喜愛棲息的環境特色。當冬天繁殖季

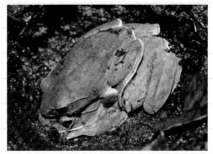
▲ 在巢裡配對成功的臺北樹蛙

節來臨時，臺北樹蛙會挖掘植物下方的柔軟泥土來築巢，並在巢中唱著情歌吸引女朋友前來，一同完成終身大事。

圓山頂大邊坡位有良好的遮陰環境，樹林底下的水溝水量豐沛且水流緩慢，水溝內落葉多，讓臺北樹蛙安心將卵泡產在落葉底下，避免因陽光強烈照射而乾涸，而蝌蚪以腐爛的落葉或水溝壁上的藻類、青苔為食，豐富的食物讓蝌蚪們快樂成長，迎接下一段精彩旅程。在這條路線的三個定點，都可以觀察到數量繁多的臺北樹蛙，甚至在大邊坡的定點還發現牠們築巢的行為。

▲ 圓山頂大邊坡的水溝內易觀察到臺北樹蛙蝌蚪

臺北樹蛙的歌聲十分有趣，「呱—呱—」類似台語「冷」的發音，就像在歌頌冬天般，不絕於耳。循著鳴叫聲的方向，仔細在樹林底層的植物下或石頭縫隙間，甚至是公路旁水泥邊坡的水管內搜尋，就可能會發現牠們的身影喔！

▲ 臺北樹蛙在水管孔洞內產卵

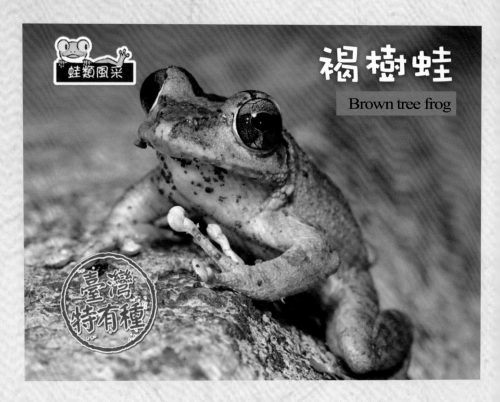

褐樹蛙
Brown tree frog

臺灣特有種

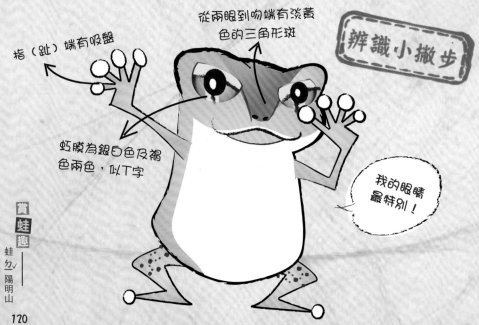

辨識小撇步

從兩眼到吻端有淡黃色的三角形斑

指（趾）端有吸盤

虹膜為銀白色及褐色兩色，似T字

我的眼睛最特別！

　　褐樹蛙主要出現在三板橋有茂密樹林遮蔽的溪流，水質清澈，溪中有大小不一的石頭，是褐樹蛙喜愛的環境，在此路線可以發現其穩定的族群數量。非繁殖季節時，褐樹蛙會躲藏在溪流旁的石縫中休息，身體的顏色會隨著環境改變，幾乎變成灰白色。然而，一到繁殖季節的夜晚，雄蛙便會換上鮮豔的金黃色西裝，協同夥伴到溪流裡，並各自挑選一顆石頭，站在頂端大聲唱著情歌，等待另一半的出現。

　　白天至三板橋尋訪古蹟時，亦可進行一趟尋蛙卵、找蝌蚪之旅。褐樹蛙的卵粒具有黏性，會一顆一顆黏附在石頭底下，若想趨近溪流觀察時，可尋找水流較和緩的石頭下，就能發現許多小生命正在此處成長茁壯。蝌蚪生活在溪流中，其顏色與石頭相近，且會吸附在石頭上，因此可與同遊的親朋好友來場眼力大挑戰，，試試誰是尋找蝌蚪的高手。

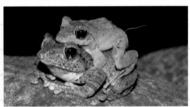

▲ 穿著金黃色西裝的褐樹蛙找到伴侶囉！

▲ 看我攀在樹枝上的好功夫！

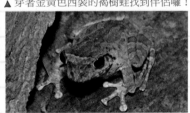

▲ 褐樹蛙兩眼到吻端有黃色三角形斑紋

也喜歡這條路線的蛙兒：
盤古蟾蜍、福建大頭蛙、斯文豪氏赤蛙、長腳赤蛙、拉都希氏赤蛙、面天樹蛙、艾氏樹蛙、布氏樹蛙

濛濛煙靄中的層層梯田

八煙的鄉野賞蛙樂

◎路線類型：🌲 農耕開墾地型

◎蛙ㄅㄠ宗：八煙聚落的農田

◎路況難度：約2公里，徒步往返約1小時

◎賞蛙季節與推薦蛙種：冬天，長腳赤蛙、春夏天，虎皮蛙

◎交通指引：

🚌：自劍潭捷運站搭乘皇家客運(台北-金山)路公車至八煙(綠峰山莊)站即達。

🚗：自士林行駛仰德大道接陽金公路(臺2甲)，往金山方向行駛，約陽金公路7.6K處，左側即為八煙聚落。

＊特別注意：到此路線賞蛙時需注意探訪禮節，切勿直接進入居民菜園、家中，勿大聲喧鬧，與居民打招呼並說明來意，讓賞蛙行程開心又安全喔！

賞蛙趣

蛙ㄅㄠ陽明山

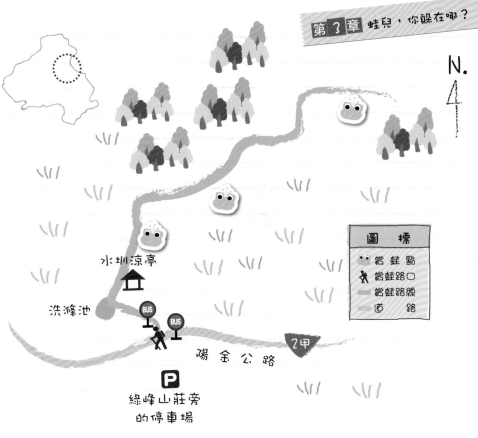

N.

圖　標

- 賞蛙點
- 賞蛙路口
- 賞蛙路線
- 道　路

水圳涼亭

洗滌池

BUS　BUS

陽　金　公　路

2甲

P

綠峰山莊旁
的停車場

棲地風光

　　八煙聚落位於陽明山國
家公園的東側，約320公尺
的海拔高度，深受東北季風
吹拂，經常潮濕多雨、雲霧
裊繞，成就氤氳水梯田、豐
沛圳水的獨特景致。早期八
煙曾是魚路古道的重要中繼
站，歷經衰退、人口外移等

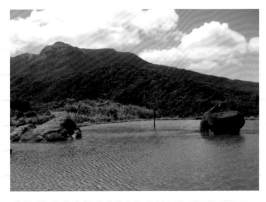

▲ 八煙水田美景

▲ 青蛙在柔軟的土馬鬃上嬉戲

◀ 站立在土馬鬃上
的小青蛙

困境，使得稻田休耕、水圳設施乏人維護，卻也因此保留了少見的大規模梯田景觀與傳統砌石水圳，近年經過政府與民間團體的努力，逐漸讓八煙恢復昔日樣貌。如今，聚落內的水圳四通八達，灌溉了這片鄉野，孕育著豐實的金穀，水質清澈、山澗水量豐沛，赤足站立於駁坎上的土馬鬃，腳下鬆軟綿絨的觸感，搭配著眼前的雲朵山景與水田，令人踏上這塊土地，久久駐足不想離開。

　　不僅如此，許多生物也著迷於這番優質環境，紛紛進駐這片鄉野，林相層次鮮明，動植物生態豐富無比。聚落內處處生機盎然，走在田埂旁，白天可欣賞各種昆蟲、鳥兒的飛翔英姿，蹲下便可觀察水田，有紅娘華、水薑及田鱉，更有許多長腳赤蛙的卵團就在清澈的水面下，幾百個小生命正蓄勢待發面對誕生。水裡還有圓滾滾的蝌蚪在游動、變態不一的長腳赤蛙、臺北樹蛙半蝌蚪半小蛙忽游忽跳，模樣著實討喜，一旁的小蛙，像是練就一身輕功，跳立在土馬鬃這片綠絨毯的頂端，顯得相當神氣。

　　夜晚走在月光灑落的八煙田埂小徑上，螢火蟲點點螢光圍繞身旁，伴隨著星星閃爍，沐浴在

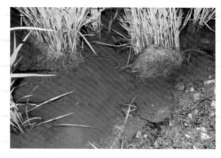

▲ 八煙的水田裡到處藏著青蛙，你發現了嗎？

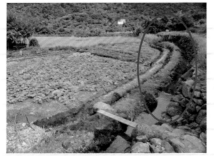

▲ 水田的駁坎裡常躲著青蛙呢！

蛙鳴交織的交響樂中，循著虎皮蛙的叫聲前去找尋，忽而田園駁坎上、忽而田埂石縫中或水田植物下，要找到牠真的需要好眼力及耐心。短短一個晚上就能觀察到15種蛙類，種類多樣且數量豐碩，整天遊訪下來，更猶如參與蛙類的生命史，見證了牠們每個成長階段，令人讚嘆不已！

八煙的美好生態與地景之外，樸實的聚落居民與這片鄉野更見相得益彰，與居民閒談，發現他們用心維護田園，一面囑咐我們不能傷害植物、不要抓取青蛙，也一面與我們分享田野的新奇美妙點滴，相信來到這裡的蛙類們，已找到了最適合牠們生活的家。

八煙聚落擁有豐富的生態面相之外，悠久珍貴的文化資產亦是不容錯過，像是利用安山石自然材料所建造出的石屋與圳溝、古法石砌而成的浮圳，以及至今仍存用的洗滌池、訪客接待的出張所，在在的復舊行動，期許能綿延兩百年的水梯田歷史。至此路線賞蛙之餘，還可參與八煙聚落所辦的多項活動，如生態學堂課程或工

▲ 農夫市集

作假期，了解過往八煙農村與魚路古道等歷史人文風采、在地農村的水圳生態、先民的生活智慧，以及農村生產的困境、生物棲地劣化的環境問題，多方位的窺探八煙的種種風貌。

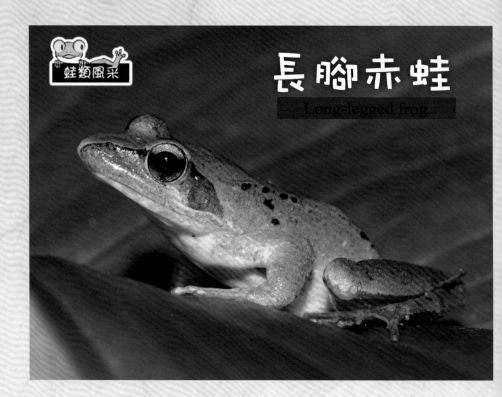

長腳赤蛙
Long-legged frog

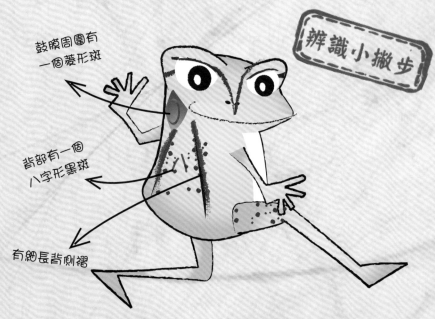

辨識小撇步

鼓膜周圍有
一個菱形斑

背部有一個
八字形黑斑

有細長背側褶

　　長腳赤蛙屬於中型蛙類，身體及四肢纖細修長，尤其後腿更是體長的兩倍長，堪稱是臺灣蛙類的第一美腿呢！平時偶爾在水域附近的草叢或是樹林底層發現牠們的蹤跡，直到繁殖季節時，雄蛙與雌蛙才會大量出現在水田、水溝、積水池。八煙聚落運用生態工法，營造出蛙類適合棲息的圳道與水田，並種植了許多挺水植物與浮萍，提供了長腳赤蛙躲藏的地方。雄蛙喜歡躲在淺水域的草叢中鳴叫，因此走在田埂上，往腳邊的土馬鬃仔細瞧瞧，便能發現其蹤影，牠們的叫聲是細小的「波、波、波」，需靠近才較容易聽見。

　　八煙水田清澈可見底，在冬季的白天時刻也能很容易觀察長腳赤蛙的卵與蝌蚪，尤其牠們有群聚在一起產卵的習性，因此在一塊水田裡極有可能見到近10團之多的卵團，加上其卵粒晶瑩剔透，清晰可見胚胎的發育狀態與卵黃，周遭也有剛孵化完的蝌蚪，眾多小生命正在這片小天地裡成長茁壯，著實令人無比喜悅。

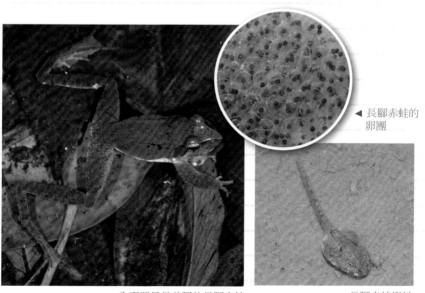

◀ 長腳赤蛙的卵團

▲ 全臺灣最長美腿的長腳赤蛙

▲ 長腳赤蛙蝌蚪

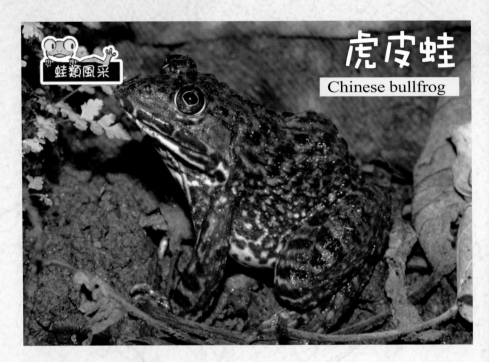

虎皮蛙
Chinese bullfrog

辨識小撇步

鼓膜大型明顯

背部有排列整齊
的長棒狀膚褶

吻端尖圓而長

我很害羞，
別嚇我！

▲ 虎皮蛙蝌蚪

虎皮蛙的體型肥胖，體長最大可達15公分。因體型大、肉質佳，且常出現於農家水田中，又稱為水雞。牠們通常在春夏季出現於農田或草澤，因此在人煙稀少的八煙聚落裡，層層水田的環境成為牠們最喜愛的棲所，族群數量眾多，對照於過去曾被大量捕捉、野外族群量下降而列為保育類的危境，如今在長期的保育努力下，族群量恢復穩定而改列回一般類，令人欣慰不少。

虎皮蛙生性羞赧，常在人們發現的瞬間即跳離無蹤，往往只能聽得其爽朗笑聲般的「剛—剛—剛—」，而不見其蛙影，然而想瞧見其蹤影卻也不是件難事，只要保持輕聲細語、放輕腳步，具備相當耐心，並循著牠們獨特的叫聲去尋找，就可能在石縫下、水草間發現牠們喔！

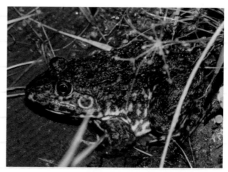
▲ 在草叢中發現生性害羞的虎皮蛙！

▲ 看到虎皮蛙交配真的是非常幸運！

也喜歡這條路線的蛙兒：
盤古蟾蜍、黑眶蟾蜍、中國樹蟾、小雨蛙、澤蛙、福建大頭蛙、
拉都希氏赤蛙、斯文豪氏赤蛙、貢德氏赤蛙、艾氏樹蛙、
面天樹蛙、布氏樹蛙、臺北樹蛙

深入荒野山徑的秀麗草原

富士坪及鹿堀坪古道旁的青蛙小居民

路線小檔案

◎ **路線類型：** 🌊 溪流步道型

◎ **蛙ㄉ家：** 富士坪步道入口沿線、鹿堀坪步道入口沿線

◎ **路況難度：** 富士坪步道約1公里，徒步單程約20分鐘，鹿堀坪
步道約1.5公里，徒步單程約30分鐘

◎ **賞蛙季節與推薦蛙種：** 全年

◎ **交通指引：**

🚌：富士坪可搭乘基隆客運888、1021。鹿堀坪可搭乘基隆客
運888於大坪站，再步行至鹿堀坪步道口。

🚗：自臺北士林往富士坪—由北28鄉道，經過右側的白色公
車亭後，於岔路左轉上山即可抵達。自萬里往富士坪、
鹿堀坪—沿台2線接北28-1鄉道(太和路)再接大坪產業
道路可抵達鹿堀坪。

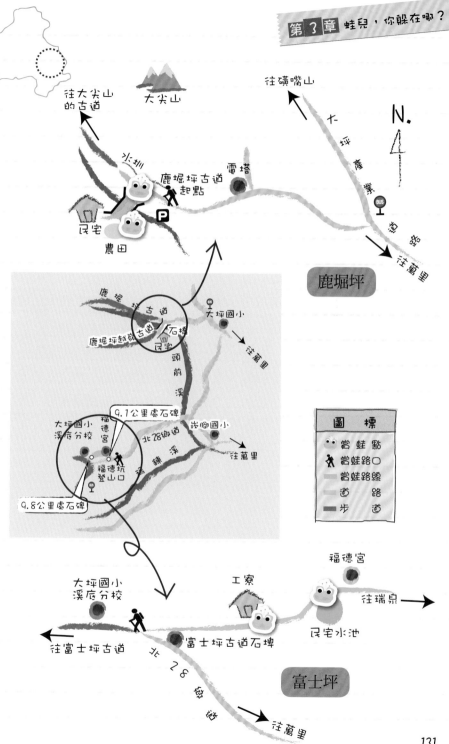

往大尖山
的古道

大尖山

往磺嘴山

大坪產業道路

N.

水圳

鹿堀坪古道
起點

電塔

民宅

農田

P

BUS

往萬里

鹿堀坪

鹿堀坪古道

大坪國小

鹿堀坪越嶺古道

石標
民宅

往萬里

頭前溪

9.1公里處石碑

大坪國小
溪底分校

福德宮

北28鄉道

崁腳國小

往萬里

福德坑
登山口

磺溪

9.8公里處石碑

圖標

營蛙點

營蛙路口

營蛙路線

道路

步道

福德宮

工寮

往瑞泉

大坪國小
溪底分校

民宅水池

往富士坪古道

富士坪古道石碑

北28鄉道

富士坪

往萬里

富士坪與鹿堀坪位於陽明山國家公園東側。涼爽宜人、山徑質樸，經由登山古道可連接兩地，而古道末端屬於陽明山國家公園磺嘴山生態保護區範圍，在未開發、須申請方可進入的限制下，遊客稀少，得以保存較原始的景觀。

▲ 水圳與水溝都可觀察蛙類

富士坪古道因繞經大尖山，又稱大尖古道。遊客多經由大坪國小溪底分校附近約100公尺處做為登山入口，此處立有一塊「富士古道」石碑，目前已翻修為水泥化，沿著路徑前進可見一座福德宮廟宇，其歷經創建、重修之後，仍保留石塊砌成的廟身，渾厚質樸。

當水泥路旁溝渠的水量因降雨增加時，臺北樹蛙、盤古蟾蜍等蛙類的蝌蚪會生活於此，附近居民的菜園，園內有一灌溉用水池，也是蛙類賴以生存的重要據點。此外，令人意想不到的是，在2012年調查時，水泥路旁一處廢棄多時的工寮，可在此處的水池、棄置水桶看見臺北樹蛙的變態小蛙、斯文豪氏赤蛙、布氏樹蛙等，附近廢耕的果園亦可發現艾氏樹蛙與面天樹蛙。相對於周圍乾旱的環境，此處較為潮濕，因此多種蛙類都喜愛聚集於此，短短一個晚上可觀察到約10種蛙類！

由大坪產業道路進入，路尾有一小空地，一旁的水圳小道為鹿堀坪古道的起點，沿途水圳流水淙淙，斯文豪氏赤蛙

站立於水圳旁的石頭上，享受水花濺起的清涼。進入古道不一會兒，便會看到一座跨越溪流的小橋，通往一戶居民的海芋田，沿途走來，看到螢火蟲、竹節蟲及出現於千元大鈔上的七葉一枝花等昆蟲和植物，生態景觀著實豐富。長腳赤蛙與中國樹蟾躲藏在海芋葉間，福建大頭蛙、澤蛙、拉都希氏赤蛙等蛙類則躲在海芋葉下的積水處，一起在星月相應的夜晚齊聲演唱！

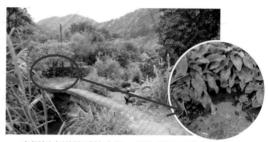

▲ 鹿堀坪古道跨溪的小橋，通往對面的民宅，民宅前的水田是優良的賞蛙點

富士坪古道及鹿堀坪古道原始景觀相當豐富，漫步其間，隨著雲霧起落，彷彿穿越時空回到舊時，好似早期牧牛人正趕著牛群與我們擦身而過，正往豐美的草原前去。而北28鄉道亦是昔日的萬溪古道，上山準備賞蛙的同時，可沿途欣賞古厝，其中鄒氏范陽堂的古厝最為有名，一條龍的建築格局獨具特色，值得我們細細品味。

也喜歡這條路線的蛙兒：
盤古蟾蜍、中國樹蟾、福建大頭蛙、拉都希氏赤蛙、斯文豪氏赤蛙、長腳赤蛙、面天樹蛙、艾氏樹蛙、布氏樹蛙、臺北樹蛙

其他挑戰路線

傳承舊時足跡的悠悠古道
與蛙兒見證魚路古道之物換星移

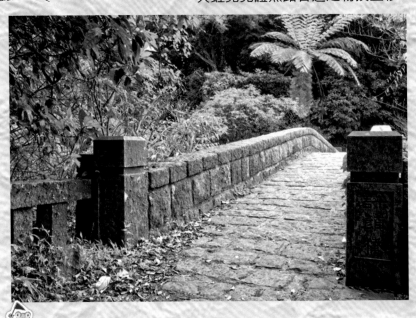

路線小檔案

◎路線類型： 🌲 森林步道型

◎蛙ㄋ宗：上磺溪橋－憨丙厝地涼亭

◎路況難度：魚路古道徒步約1小時

◎賞蛙季節與推薦蛙種：全年

◎交通指引：

🚌：自劍潭捷運站搭乘皇家客運(台北-金山)公車至上磺溪橋
　　站，再步行約10分鐘即達。

🚗：自士林行駛仰德大道接陽金公路(臺2甲)，往金山方向
　　行駛，經上磺溪橋右轉進入產業道路，至停車場停車，
　　再步行進入魚路古道。

賞蛙趣

蛙ㄋ∨陽明山

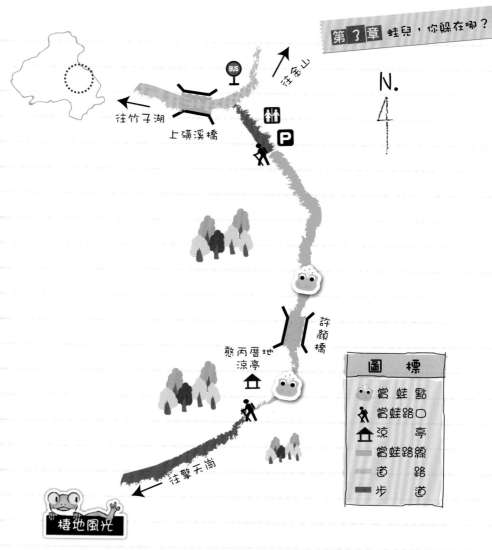

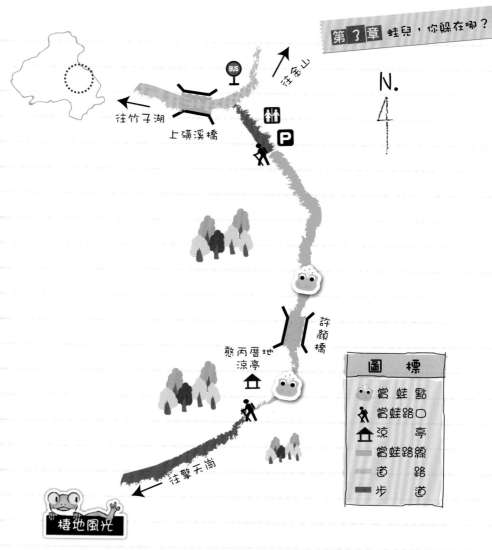

N.

往金山

往竹子湖
上磺溪橋

BUS

許顏橋

憨丙厝地
涼亭

往擎天崗

棲地風光

圖　標
🐸　賞蛙點
🚶　賞蛙路口
⛩　涼　亭
　　賞蛙路線
　　道　路
　　步　道

　　魚路古道位於陽明山國家公園的東側，完整路段為八煙至擎天崗。古道有兩條主要道路因闢建的時代及功用不同而有不同路名，一為河南勇路，因清朝於大油坑附近設有守磺營，駐軍往來巡守所闢建，即俗稱的「金包里大路」；另一為日人路，路線較為平緩。

　　古道為早期用於採硫、賣魚、挑染料和迎送媽祖等的重要運輸便道，尤以金山、石門、萬里魚貨經由此古道運輸至陽明山、士林

135

▲ 魚路古道步道石階保存完整

▲ 舊時遺跡：打石板

▲ 步道右側舊時遺跡：礦工煮飯時的灶

頻繁，故稱「魚路」古道。步道旁至今亦保有歷史悠久的先人生活遺跡，如礦工煮飯的灶、打石場、打石板等，盤古蟾蜍就居住在旁，欣賞歷史遺跡的同時也別忘了跟牠們打聲招呼喔。

憨丙厝地早期專賣草鞋、糕餅、粥飯、或簡易器具等以服務來往的旅人，如今由國家公園整建為展示站及休憩涼亭，並立有展示牌解說金包里大路的建造歷史。而由上磺溪橋步道口進入，石階保持良好，走在林蔭交錯的步道裡，還可享受著從樹葉間縫隙灑落的陽光、聆聽著夏蟬嘰嘰、及瀑布前感受水珠帶來的沁涼。

在憨丙厝地的涼亭裡暫作休憩，待夜幕低垂時，另一段美好序曲正要展開。艾氏樹蛙在林間鳴叫之外，步道旁的山澗瀑布中，也不時傳來斯文豪氏赤蛙「啾」的叫聲，好像告訴我們多注意週遭的環境，別踩到其他蛙類同伴。仔細瞧，落葉

底下也可以發現盤古蟾蜍，像穿了隱形衣般與環境融為一體，令人不禁佩服蛙類為了適應環境而發展出的策略！

當蛙小旅行

　　探訪完擁有悠悠歷史的魚路古道，可再前往八煙聚落體驗農村之美，尋找藏身在稻間、果樹裡的可愛蛙類。

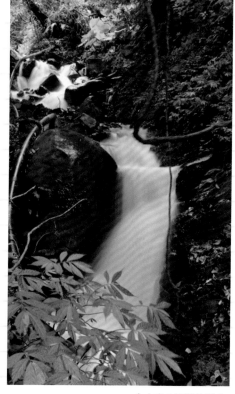

▲ 令人身心沁涼的瀑布

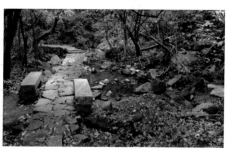

▲ 步道旁的小水窪上方有斯文豪氏赤蛙鳴叫

▲ 憨丙厝地涼亭附近的水潭可觀察蛙類

也喜歡這條路線的蛙兒：
盤古蟾蜍、斯文豪氏赤蛙、艾氏樹蛙、褐樹蛙

137

其他挑戰路線

人煙稀微的鄉野秘境

倒照湖及青山瀑布的賞蛙趣

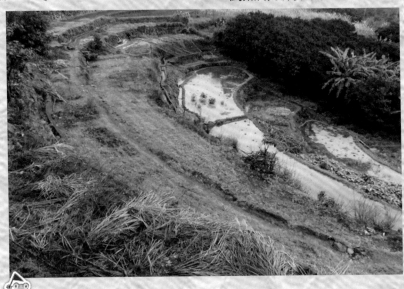

路線小檔案

◎ **路線類型：** 🌾 農耕開墾地型

◎ **蛙蛙家：** 倒照湖附近農田、青山瀑布布道旁的溪流

◎ **路況難度：** 倒照湖約1公里，徒步單程約30分鐘，青山瀑布約50公尺，徒步單程約5分鐘。

◎ **賞蛙季節與推薦蛙種：** 全年

◎ **交通指引：**

🚌：倒照湖可搭乘國光客運1815、828、金山鄉社區巴士可抵達。青山瀑布可自淡水搭乘863、865、867、877客運至老梅站後，再轉乘石門鄉的社區巴士即可抵達。

🚗：倒照湖－由陽金公路(臺2甲)往金山方向行駛或由淡金公路(臺2線)往阿里磅方向行駛，於北22鄉道5.2公里處左轉，行駛至該路路底的倒照湖49號民宅即達。青山瀑布－行駛淡金公路（臺2線）轉北17鄉道，沿著青山瀑布指標可抵達。

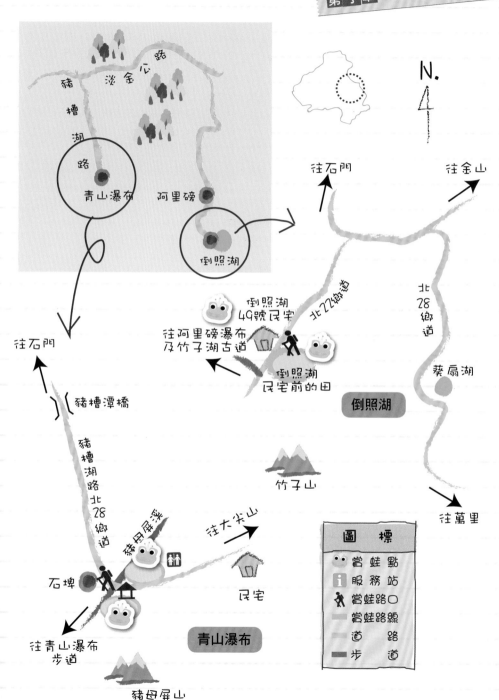

N.

往石門

往金山

倒照湖
49號民宅

北22鄉道

往阿里磅瀑布
及竹子湖古道

倒照湖
民宅前的田

倒照湖

北28鄉道

葵扇湖

往萬里

往石門

豬槽潭橋

豬槽湖路北28鄉道

往大尖山

竹子山

豬母屏瀑

石埤

民宅

往青山瀑布步道

青山瀑布

豬母屏山

圖　標

👀 賞 蛙 點
ℹ️ 服 務 站
🚶 賞 蛙 路 口
　 賞 蛙 路 線
　 道　 路
　 步　 道

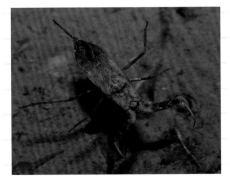

▲ 蛙類的天敵之一：紅娘華

　　倒照湖及青山瀑布位於陽明山國家公園範圍北側邊緣地帶，距陽明山核心有一段路程。兩地位於竹子山北側，氣候舒適涼爽，夏日更是親山避暑的好選擇，可在此獨攬山景，細細品茗。

　　倒照湖與葵扇湖合稱為兩湖村，附近多為依山闢建的梯田景觀，當地居民以務農為主。因地理位置偏遠，且人煙稀微，除了偶有登山客尋山徑前往阿里磅瀑布與竹子山之外，這裡彷彿世人遺忘的祕境，清幽怡然。

　　對賞蛙者而言，附近的農田環境是觀察蛙類的好定點，如民宅前的菜園、橘園及香蕉園的一大片乾旱環境，及導引清澈乾淨圳水流入的水稻田、海芋田等水田環境，多樣的環境讓各有所好的面天樹蛙、澤蛙、盤古蟾蜍等蛙類得以棲息於此。來到田埂邊，能夠輕鬆迅速的發現長腳赤蛙、福建大頭蛙等蛙類的卵，或是處於變態階段的蝌蚪，或是剛完成變態的可愛小蛙潛伏在腳邊。

　　往青山瀑布的路上，途經傍山而居的豬槽潭社區，路旁的水圳

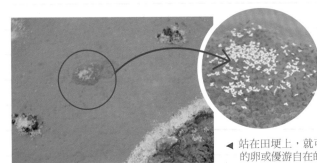

◀ 長腳赤蛙卵

◀ 站在田埂上，就可觀察到不同蛙類的卵或優游自在的蝌蚪

水流潺潺，灌溉了這片美麗鄉
野，雲朵與山影倒映在田裡，
充滿鄉村田野風情。豬母屏溪
流經青山瀑布步道口，在步道
入口旁形成一池小水潭，水量
豐沛不絕，可見盤古蟾蜍聚集
於此。水潭上漂浮些許枯枝落葉，蟾蜍們便各自占據一片葉子，站
在葉面上好似乘著小船，搖搖晃晃的預備出航，而在水潭的另一
端，斯文豪氏赤蛙猛然從石縫中跳出，想當我們的模特兒，期盼我
們捕捉牠那美麗的身影！

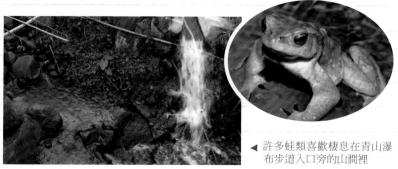

◀ 許多蛙類喜歡棲息在青山瀑
布步道入口旁的山澗裡

賞蛙小旅行

　　安排夜間賞蛙活動之外，可以增加白天行程，像是走訪倒照湖
旁的竹子山古道、或前往阿里磅瀑布觀賞陽明山國家公園內第一大
瀑布的美景，那宣洩而下的瀑布氣勢相當震懾人心。近傍晚時，下
山至倒照湖的賞蛙點暫歇一會兒，並一覽金山市區的黃昏街景。

也喜歡這條路線的蛙兒：
盤古蟾蜍、福建大頭蛙、斯文豪氏赤蛙、長腳赤蛙、面天樹蛙、
艾氏樹蛙、臺北樹蛙

人蛙共譜出的自然原始樂章
在阿里磅溪與臺北赤蛙及梭德氏赤蛙的美麗邂逅

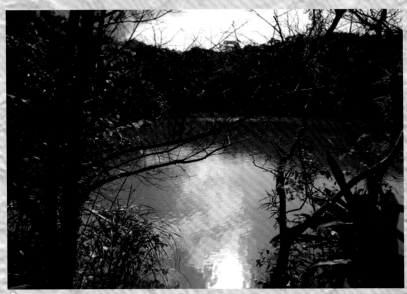

路線小檔案

◎路線類型：🏞 農耕開墾地型

◎蛙勿宗：阿里磅溪、阿里磅生態農場

◎路況難度：約3公里，徒步往返約1小時

◎賞蛙季節與推薦蛙種：春夏天，臺北赤蛙、秋天，梭德氏赤蛙

◎交通指引：

　🚌：搭乘捷運至淡水站轉乘淡水客運往石門、金山、基隆
　　　線，於石門站下車。

　🚗：由淡金公路往石門方向行駛，於淡金公路（臺2線）約
　　　28.1公里處右轉中山路，至北21縣道左轉上山，約4公
　　　里可達。

N.

臺二線

荷花池

池畔餃子

阿里磅
生態農場

青蛙保育池二

劉家肉粽

7-11

濱海高爾夫球場

螢火蟲保育池

阿里磅溪

石門國小

警察局消防隊

青蛙保育池一

石門國中

加油站

石門農會

大農舍

臺二線

圖標

賞蛙點

賞蛙路口

賞蛙路線

道路

棲地風光

　　阿里磅溪的溪水清涼、陽光閃耀，伴隨著徐徐微風，溪邊的小石礫地上還有蝴蝶，蜻蜓與豆娘在溪水上來回穿梭、鳥兒在溪流旁的樹林裡捉迷藏。到了夜晚，這裡便成為梭德氏赤蛙的遊樂天堂，

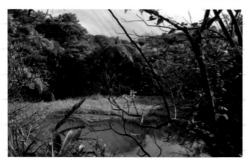

▲ 青蛙保育池周圍的植物多樣、茂密，水面有荷葉提供蛙類良好的棲息環境

▼ 人工營造出的小水池成為蛙類的小小遊樂園

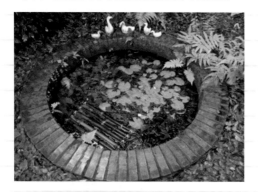

▲ 蛾類停棲在潮溼的地面正在吸水

牠們站在石頭上鳴叫，細碎的聲音此起彼落，人們可坐在石頭上，仔細聆聽蛙鳴及潺潺水聲，享受與白天截然不同的清幽氛圍，怡然自得。

阿里磅生態農場位於陽明山國家公園最北端的園區外圍，園區邊緣的環境也一起受到國家公園保護，農場因此受惠，使得農場的環境與生物豐富多樣，國家公園與周邊社區相輔相成，一起進行蛙類保育。

農場位於阿里磅溪谷地，高低起伏、多樣的地形與複雜的林相孕育出豐富生態系。走在農場的步道上，不時會有盤古蟾蜍及黑眶蟾蜍從路旁的草叢中跳出，提醒尋蛙的人們請小心腳步，此時路上有許多剛變態的小蟾蜍們正在探索新的陸地世界。循著水池方向傳來的蛙鳴聲前去探訪，臺北赤蛙唱著起勁的情歌，細細低鳴，像是訴不盡的綿長情意，希望能傳達給另一半知曉。

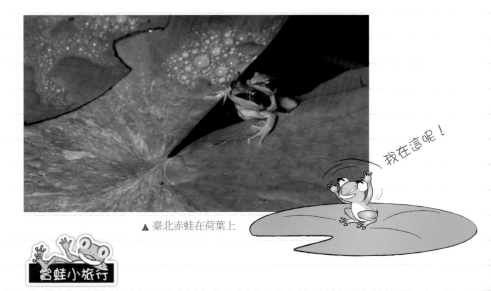

我在這呢！

▲ 臺北赤蛙在荷葉上

賞蛙小旅行

　　除了安排夜晚的賞蛙行程外，亦可增加白天行程，提早至園區觀察鳥類、蝶類與蜻蜓等物種，並透過對環境的了解，知曉當棲地被完整保護下來後，物種便會自然而然來到這個環境，成長孕育，民間亦可如同陽明山國家公園進行環境保育，美好豐富的生態就在你我周遭！

▲ 藏在葉片背面的翠綠色蝶蛹，等待破蛹而出迎接下一段旅程

▲ 鉛色水蛇

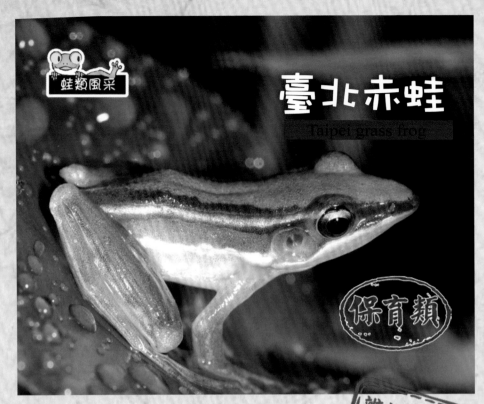

臺北赤蛙
Taipei grass frog

保育類

辨識小撇步

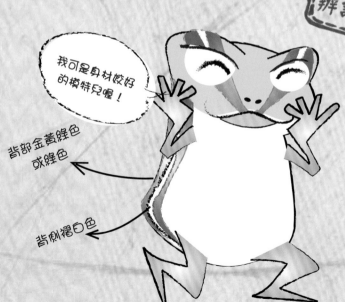

我可是身材姣好的模特兒喔！

背部金黃綠色
或綠色

背側褶白色

臺北赤蛙體型纖細修長，約3～5公分，背部的顏色多樣，主要以美麗的金黃綠色或綠色為底，有兩條白色的背側褶，腹側看起來像是有兩條黑線與白線交錯，豐富的色彩讓臺北赤蛙的身影充滿吸引力，總能吸引攝影的愛好者圍著牠拍照。

臺北赤蛙常出現在阿里磅農場的大水池，站立於水面的荷花葉上，隨著水面泛起的漣漪搖擺，有時還可能在步道上與牠們巧遇，非常容易觀察到牠們的身影。雄蛙的叫聲細小，於水池邊觀察，可清楚看到牠們的肚子隨著鳴叫鼓動，鳴叫聲此起彼落，好似整池的臺北赤蛙輪流發言、細話家常般，十分有趣。而臺北赤蛙的雌雄蛙交配則難得一見，若想一睹此風采需耐心等待，靜靜地守候在池塘邊，相信臺北赤蛙一定會不負眾望。

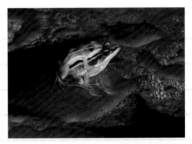

▲ 難得一見的臺北赤蛙交配

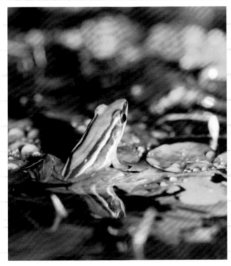

▲ 背部兩條白色的背側褶，腹側有兩條黑線與白線交錯

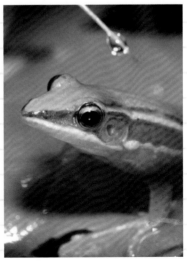

▲ 身穿美麗的黃綠色衣裳，鼓膜清晰可見

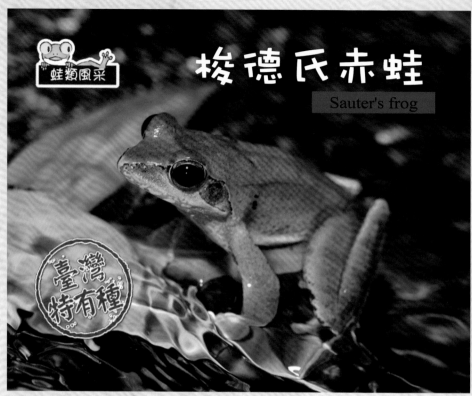

梭德氏赤蛙
Sauter's frog

臺灣特有種

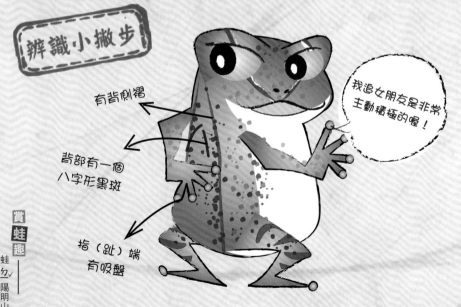

辨識小撇步

有背側褶

背部有一個八字形黑斑

指（趾）端有吸盤

我追女朋友是非常主動積極的喔！

梭德氏赤蛙身型修長，約4～6公分，背部的顏色以灰褐色及褐色為主，有一八字形的黑斑，是辨識的重要特徵。牠們生性隱密，只在秋天繁殖時才會大量出現，主要出現在阿里磅農場附近的阿里磅溪，因其繁殖場所在溪流，叫聲往往被流水聲蓋住，所以雄蛙沒有外鳴囊，不以鳴叫為主要的求偶方式，而是以主動出擊來接近雌蛙，但梭德氏赤蛙的雌蛙數量遠比雄蛙來的少，常常是上百隻的雄蛙在爭奪十幾隻雌蛙，競爭非常激烈。

▲ 梭德氏赤蛙背上有明顯的八字斑

梭德氏赤蛙的蛙卵具有黏性，仔細在阿里磅溪水流較緩處的石縫間尋找，便可發現一大團卵團黏附在石頭底下，由於溪流適合產卵的位置不是很多，因此常是很多個卵團聚集在一起。蝌蚪的腹面有吸盤，是梭德氏赤蛙蝌蚪特有的特徵，幫助其適應溪流的環境，因此可以看到蝌蚪們吸附在石頭上刮食藻類，讓人不禁讚嘆小小生命為了適應環境生存而發展出的能力。

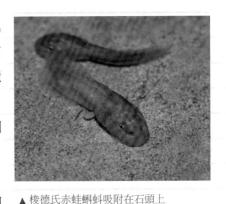

▲ 梭德氏赤蛙蝌蚪吸附在石頭上

我的腹面有秘密武器，溪流沖不走我喔！

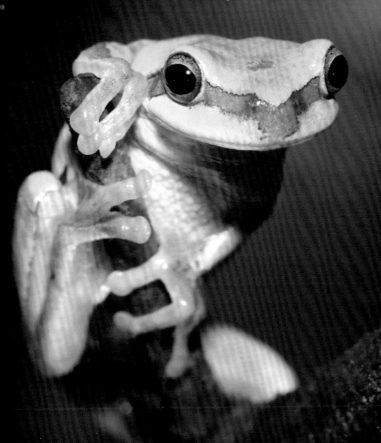

第4章
蛙兒
展示SHOW

蟾蜍科 Bufonidae　盤古蟾蜍

Bufo bankorensis (Barbour, 1908)

別　　名：台灣蟾蜍、癩蝦蟆

出現樓地：🌲 🌊 🌱 🌾 🏠

推薦季節：🌸 🍁 ❄️

出現路線：1～16

特有種

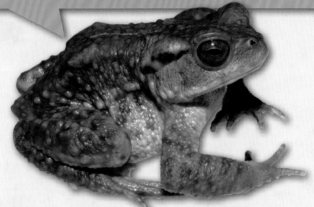

相似種：黑眶蟾蜍──
眼睛周圍有黑色脊棱、趾端黑色

　　盤古蟾蜍屬大型蛙類，然而個體之間體型差異很大，從6～20公分皆有，且雌蟾又比雄蟾大許多。背部的顏色及花紋變化多端，身上佈滿許多大小不一的疣粒，眼後有一對明顯突起的耳後腺，此為蟾蜍科的蛙類特有的防禦機制，僅在受到很大的刺激時，耳後腺和疣才會分泌毒液。

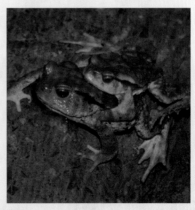

▲ 盤古蟾蜍交配

賞蛙趣

蛙ㄅㄨˊ陽明山

152

生態習性

　　盤古蟾蜍廣泛分佈於臺灣全島，相對於其他蛙類，可生活於較乾旱的環境。在繁殖季時，雄蟾不像其他蛙類以鳴叫聲來吸引雌蟾，而是一起遷移聚集至溪流、水池等水域，再由雄蟾主動追求雌蟾，因此雄蟾之間的競爭非常激烈，常發生爭抱雌蟾的情形，有時也會出現雄蟾誤抱雄蟾的狀況，此時被錯抱的雄蟾會發出「勾、勾、勾」的叫聲提醒對方，兩者便會分開。遇上繁殖旺季時，甚至一個晚上就能看到好幾對的盤古蟾蜍，準備前往繁殖場所產卵。

　　盤古蟾蜍蝌蚪又黑又大，常聚集為一大群，十分好辨認。而牠們的卵及蝌蚪都具有毒性，此降低被捕食的機率。當盤古蟾蜍受到攻擊時，會鼓起胸部撐起四肢，呈現伏地挺身的防衛姿勢，裝成大體型以嚇阻敵人自己不易捕食，如果無效則會立刻爬走或攤在地上裝死，最後才會從耳後腺分泌毒液使敵人放棄。

▲ 盤古蟾蜍卵串

▲ 盤古蟾蜍蝌蚪聚集成一堆

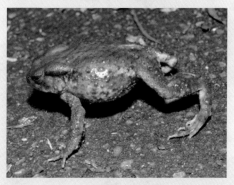

▲ 盤古蟾蜍防禦姿勢

蟾蜍科 Bufonidae　黑眶蟾蜍

Duttaphrynus melanostictus (Schneider, 1799)

別　　名：癩蝦蟆　　　　**出現路線**：4、10、12、16

出現棲地： 　　**推薦季節**：

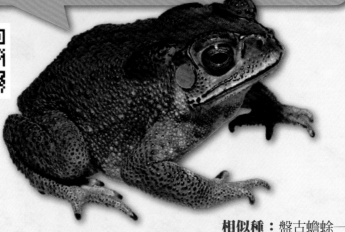

相似種：盤古蟾蜍—
鼓膜不明顯，趾端非黑色

　　黑眶蟾蜍屬於中型蛙類，體長約5～10公分，體色呈黑色或灰黑色，全身布滿黑色、粗糙的疣，眼後有一對會分泌毒液的耳後腺，鼓膜位於眼睛後方，清楚明顯。因從吻端、上眼瞼到前肢基部有黑色隆起的稜脊而得名。

▲ 卵呈現長條型，蝌蚪的身體像是灑金粉般美麗

生態習性

　　黑眶蟾蜍分布於海拔600公尺以下的平地及山區，常在住宅附近、草澤、稻田、空地等開墾地出沒，長有水生植物的水池，是牠們最喜愛的繁殖場所。繁殖力很強，若環境適宜，不出幾年時間，就能發展出數百隻的龐

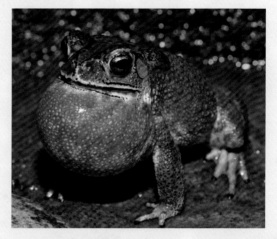

▲ 黑眶蟾蜍鳴叫

大族群。叫聲是一長串非常急促的「咯、咯、咯……」，尤其當雄蟾碰到雌蟾時，叫聲會變得更加急促，甚至可持續鳴叫1分鐘以上。但是當雄蟾被其他雄蟾誤抱時，叫聲則變成短促而尖銳的「嘎」聲，有如在警告對方：「我也是公的，不要碰我。」

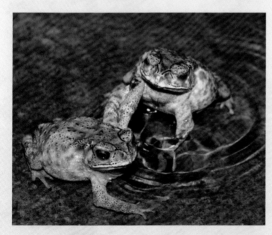

▲ 打架中的黑眶蟾蜍

　　黑眶蟾蜍的卵串呈現長條形。蝌蚪為深褐色，圓菱形的身體，常聚集為一大群，仔細觀察，可發現蝌蚪身上像是灑了一層金粉。而牠們的卵及蝌蚪都具有毒性，藉此降低被捕食的機率。

叉舌蛙科 Dicroglossidae　澤　蛙

Fejervarya limnocharis (Boie, 1834)

別　　名：田蛙　　出現路線：3、4、7、12、16

出現棲地：🔥 🌾 🏠　　推薦季節：❀ ☀

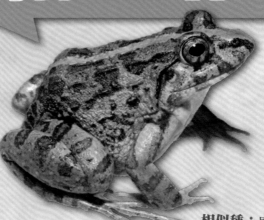

相似種：虎皮蛙——
體型較大，背部有排列整齊的棒狀膚褶

外形特徵

　　澤蛙體長約4～6公分，上下唇有深色的縱紋，背部有許多長長短短的棒狀突起，顏色及花紋多變，一般是褐色或深灰色，有時雜有明顯的紅褐色或綠色斑紋。有些個體在背部中間有一條金色背中線，非常的醒目，因此有「沼澤裡的美麗蛙類」之美稱。雄蛙有單一外鳴囊，但因為鳴囊中間有一分隔，所以鳴叫時看起來像是一對的樣子。

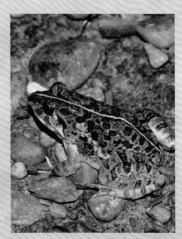

▲ 具有背中線的澤蛙

生態習性

澤蛙喜歡在農田、平地裡出沒，因此又稱為田蛙。春夏季為澤蛙的繁殖季節，牠們的叫聲時高時低、變化多端，單獨一隻鳴叫時，叫聲是連續數十個「嘓、嘓……」，類似擦玻璃發出時的聲音，意思是我愛你；兩隻對叫時，叫聲則變成「嘓嘓—嘓嘓—」或「嘓嘰、嘓嘰」，那是我更愛你的意思。在澤蛙的愛情追求世界中，競爭可說是相當激烈。澤蛙的多變班紋，利於隱藏在環境中而不易被發現，而金色背中線的特徵是為強化保護功能，藉此混淆天敵對身體既有的輪廓印象，而躲除被攻擊的機率。

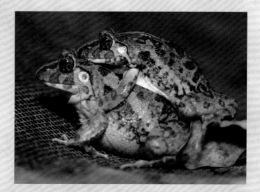

▲ 澤蛙交配

▲ 澤蛙卵成片漂浮在水面

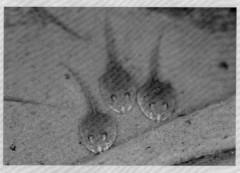

▲ 蝌蚪上下唇有3條明顯白線

叉舌蛙科 Dicroglossidae 虎皮蛙

Hoplobatrachus rugulosus (Wiegmann, 1834)

別　　名：：虎紋蛙　　　　出現路線：3、12、16

出現棲地：　　　　推薦季節：

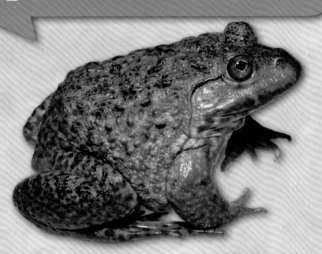

特別說明：
1989年曾列保育類，後因保育有成，野外族群數量增加，2008年修訂為一般類

相似種：澤蛙—
體型較小、背部膚褶長短不一、有背中線

　　虎皮蛙屬於大型蛙類，約6～12公分，最大可達15公分。背部有許多排列整齊的長棒狀凸起，皮膚極粗糙，膚色多樣，有灰褐色、暗褐色、灰黑色或黃綠色，腹部白色光滑摻雜少許黑紋，嘴巴大而尖，鼓膜大而明顯。雄蛙有一對外鳴囊，鳴叫時可見。

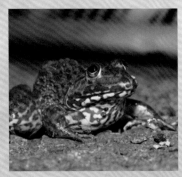

▲ 虎皮蛙腹部白色有黑紋

賞蛙趣

蛙ㄆ√陽明山

生態習性

虎皮蛙分布於全島各地，通常出現於平地和低海拔地區的農田或草澤，繁殖期為春天和夏天。生性羞澀，往往還來不及細看便已迅速跳躍逃逸無蹤，叫聲為「剛—剛—剛—」，很貪吃，會吃其他種蛙類，因此過去常有人們利用其貪吃的習性，用釣青蛙的方式捕捉牠們並販售，導致野外的族群數量下降，所幸保育有成，目前族群數量已逐漸回復。

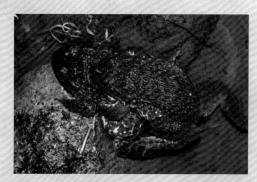

▲ 交配中的虎皮蛙
▼ 虎皮蛙變態小蛙

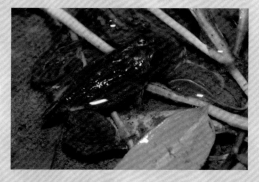

牠們多在水流流動較緩、有水草的環境產卵，卵粒黏成小片浮在水面上；蝌蚪相較於其他蛙種顯得大型且呈現綠色。

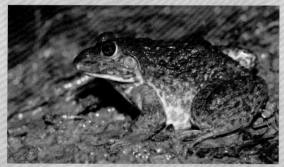

▲ 虎皮蛙背部有排列整齊的長棒狀膚褶

福建大頭蛙

Limnonectes fujianensis (Ye and Fei, 1994)

別　　名：：古氏赤蛙
出現路線：5、9、10、11、12、13、15
出現棲地： 🌳 🌙 🐸 🌲 🏠　　推薦季節： ❀ ☀ 🍁 ❄

外形特徵

相似種：虎皮蛙、澤蛙─
鼓膜明顯，頭部不特別大

　　福建大頭蛙屬於中大型蛙類。成蛙的體色為褐色，肥胖壯碩，體型約5～7公分，雄蛙體型通常比雌蛙大或差不多。因眼睛後方的顳部肌肉發達，使得頭部比例看起來特別大，與身體呈現三角型。眼睛瞳孔菱形，在光照之下呈現鮮豔的紅色。雄蛙無外鳴囊，鼓膜不明顯，隱藏於皮下。

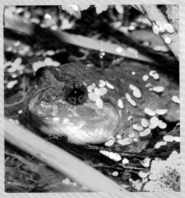

▲ 常躲在落葉底下，只露出大大的頭

生態習性

　　福建大頭蛙分布於臺灣西半部，喜歡居住在遮蔽良好、有落葉淤泥的淺水溝溝底或溪澗中，白天也能發現其蹤影，更常躲藏在落葉底下，只露出大大的頭部及兩顆紅紅的眼睛。雄蛙沒有外鳴囊，叫聲卻依舊很響亮，是「嘓、嘓、嘓……」猶如母雞般的叫聲。

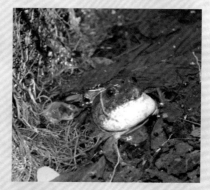

▲ 福建大頭蛙鳴叫

　　雄蛙的領域性極強，當有其他雄蛙靠近時，會以強壯有力的嘴咬住對方，甚至有時還會將對方咬到受傷流血，直到對方離開自身的領域為止。

　　福建大頭蛙的卵粒剛產下時，一粒粒散落在溪澗的水底，卵粒晶瑩剔透，可清楚看見胚胎，之後卵粒的表面經常會沾上溪底的泥沙，就像是一顆顆的小石頭，形成良好的保護色，蝌蚪是褐色，有黑色細點狀，身體呈卵圓形，兩眼之間有深色橫斑，整體看來與溪底環境巧妙的融合在一起，有效躲過天敵的襲擊。

▲ 上方卵粒晶瑩剔透，下方卵粒已沾上泥沙，像顆小石頭

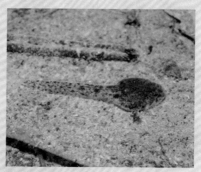

▲ 福建大頭蛙蝌蚪

中國樹蟾

Hyla chinensis Guenther, 1859

別　　名：中國雨蛙、雨怪
出現路線：1、2、3、7、12、13、16
出現棲地：　　推薦季節：❀ ☀

相似種：臺北樹蛙—
體型較大，頭部無特殊花紋

外形特徵

　　中國樹蟾屬於小型蛙類，體長約2～4公分，趾端膨大成吸盤；身體背面呈綠色或黃綠色，腹面黃色，體側黃色並有黑點散布；眼睛瞳孔是橫橢圓形，從吻端經眼睛到鼓膜有一條深棕色過眼線，像戴黑眼罩。雄蛙具有單一外鳴囊。

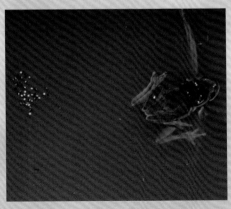

▲ 中國樹蟾產卵

生態習性

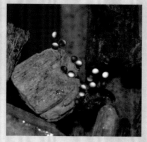

▲ 中國樹蟾的卵粒

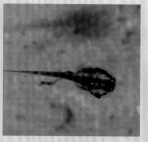

▲ 蝌蚪背部有兩條金線，
非常美麗

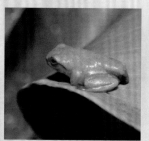

▲ 中國樹蟾小蛙

▼ 配對成功的中國樹蟾

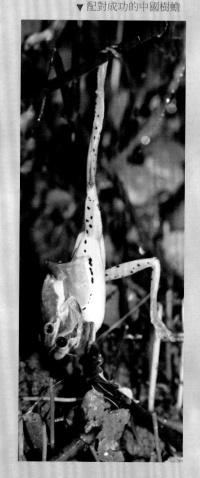

　　中國樹蟾喜愛棲息在樹上，具有樹蛙的特徵及習性；在身體結構上，胸骨則呈現弧胸型及脊椎骨前凹型，與蟾蜍相同，分類上屬於「樹蟾科」。

　　中國樹蟾繁殖季節在每年的3～10月，雄蛙會在葉片上鳴叫吸引雌蛙前來。體型雖小，叫聲卻十分宏亮，往往由少數幾隻帶頭先叫，其他便隨著唱和，就像一個大型合唱團，聽起來是一陣陣吵雜而高亢的「唧、唧、唧」，也因為在雨後特別活躍、鳴叫頻繁，所以又稱為雨蛙或雨怪。

　　牠們會將卵粒產在水田、水溝等靜水域，有時亦會產在葉片上，或成小堆黏在水草上，呈現黑白分明的樣子，通常在24至36小時內孵化成蝌蚪，蝌蚪背部有兩條金線，經常浮游水面上，像是披了金色披肩般，相當美麗。

狹口蛙科 Microhylidae　小雨蛙

Microhyla fissipes (Boulenger, 1884)

別　　名：飾紋姬蛙、小姬蛙　　出現路線：4、10、12、16

出現棲地：🌾 🏠　　推薦季節：❀ ☀

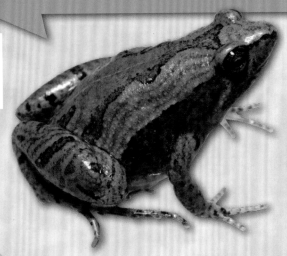

　　小雨蛙屬於小型蛙類，僅2～3公分，頭小腹大，身體呈扁平的三角形。牠們的背部有美麗的深色花紋，看起來像一座塔的形狀或像聖誕樹狀，對稱而且醒目，因此又有「飾紋姬蛙」的美稱。雄蛙擁有單一外鳴囊，當鼓起來時幾乎和身體一樣大。

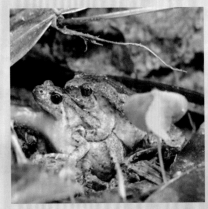

▲ 小雨蛙交配

生態習性

小雨蛙普遍分布於全臺灣平地及低海拔山區，經常出現在稻田、水池、草地等開墾地。繁殖季節為春天、夏天，尤其在雨後夜晚，顯得特別活躍，可聽到牠們整齊具有節奏感的叫聲，聲音聽起來如同上發條聲，非常大聲且低沉。牠喜歡躲在草根、土縫或石頭底下鳴叫，所以常常只聞其聲，不見其影，不容易觀察。

▲ 卵塊成片漂浮在水面
▼ 蝌蚪身體透明圓形，小巧可愛

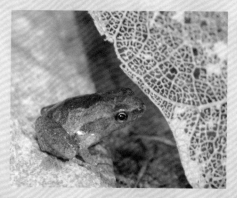

▲ 小雨蛙小蛙

卵塊粒粒分明，且經常呈圓型小片漂浮在水面上，蝌蚪身體透明圓盤狀，小巧可愛。因為不具喙及角質齒的構造，故不同於其他蛙類蝌蚪刮食藻類，而是採取漂浮在水域中層以濾食的方式進食。

腹斑蛙

Babina adenopleura (Boulenger, 1909)

別　　名：彈琴蛙　　　出現路線：7

出現棲地：　　　推薦季節：❁ ☀

**相似種：拉都希氏赤蛙—
沒有背中線，身體較修長扁平**

外形特徵

　　腹斑蛙屬於中大型蛙類，體型肥胖，約6～7公分。身體為淺褐色，眼睛後方有一塊黑色菱形斑，以保護裸露在外的耳朵（鼓膜）。背部中央有一條淺色不明顯的背中線，雄蛙腹側有一個黃色三角形扁平狀的隆起腺體及些許大黑斑，是與其他蛙類區辨的最大特徵。

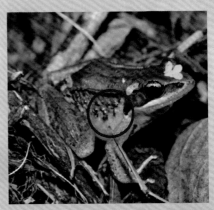

▲ 腹側黃色三角形即為肩腺

生態習性

　　腹斑蛙經常出現於山區草澤及靜水域，會藏身在水草間，漂浮在水面上鳴叫，而且喜歡一隻接著一隻鳴叫，形成此起彼落的響亮合唱，因此很難忽略牠們的存在。腹斑蛙有很強的領域性，若有其他雄蛙入侵，兩隻雄蛙會發出遭遇叫聲，聽起來與求偶叫聲不同，意思是要挑戰對方，準備開始打架了。

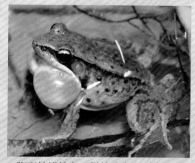

▲ 腹斑蛙雄蛙有一對外鳴囊，叫聲響亮

　　腹斑蛙的卵塊聚成片狀，每個膠質囊內有1～4顆卵粒；蝌蚪屬大型，約5公分以上，在水域中層活動，有許多細小深褐色斑點，尾鰭高，邊緣顏色較深，特別的是蝌蚪不一定會在當季變態成小蛙離開水域，而是以蝌蚪的型態度過冬天，蝌蚪期可能超過1年。

▲ 腹斑蛙的卵塊

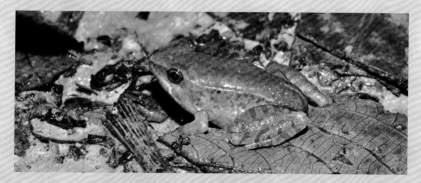

▲ 腹斑蛙變態小蛙

貢德氏赤蛙

Hylarana guentheri (Boulenger, 1882)

別　　名：：沼蛙、石蛙　　出現路線：2、4、5、12、16

出現棲地：　推薦季節：

特別說明：
1989年曾列為保育類，後因保育有成，野外族群數量增加，2008年修訂為一般類

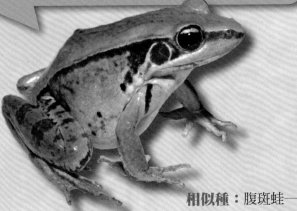

相似種：腹斑蛙—體型較小，有背中線且體側黑斑較多

　　貢德氏赤蛙屬於大型蛙類，身體肥胖，全長約6～12公分。背部為棕色或淺褐色，身體兩側各有一條明顯細長的背側褶，沿背側褶有黑色線條及不規則的黑斑。鼓膜周圍有一圈白色，像戴一個白色耳環，是分辨相似蛙種的重要特徵。雄蛙有一對外鳴囊，當其鳴叫時，可見一對鼓起的泡泡狀。

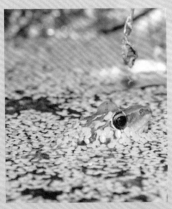

▲ 貢德氏赤蛙經常只有頭部露出水面

生態習性

貢德氏赤蛙主要分布於平地的沼澤、水池及稻田中，所以又稱為沼蛙。繁殖季節以春夏季為主，夏天是牠們最活躍的時節，喜歡成群聚集到水邊活動，也會各自分散躲在水草間鳴叫。叫聲如同狗叫般「苟！苟！苟！」，低濁且大聲，又常躲在石縫鳴叫，因此有狗蛙、石蛙之暱稱。個性極為害羞與機警，稍有風吹草動便

▲ 卵成片漂浮在水面上

會停止鳴叫，若發現有人太靠近，就會發出「吱一」的驚擾叫聲，接著噗通一聲跳到水裡逃走。

貢德氏赤蛙的卵呈片狀浮在水池的水面，卵粒有黑色及白色兩面。牠們的蝌蚪相較於其他蛙種顯得體型較大，多以水中的藻類為食，會躲藏在水裡的落葉中，或植物縫隙間。

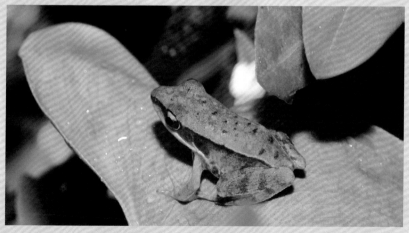

▲ 貢德氏赤蛙小蛙

拉都希氏赤蛙

Hylarana latouchii (Boulenger, 1899)

別　　名：闊褶蛙
出現路線：2、3、4、5、7、10、11、12、13、16
出現棲地： 🌳 🌙 🐸 🌾 🏠　　推薦季節： 🌸 🍁

相似種：腹斑蛙——
皮膚較光滑，有淺色背中線

外形特徵

　　拉都希氏赤蛙屬於中型蛙類，體長約4～6公分，身體扁平，背部紅棕色、有一些顆粒突起，摸起來略顯粗糙。身體兩側各有一條粗大明顯的背側褶，所以又稱為闊褶蛙。雄蛙僅有內鳴囊，意即鳴叫時鳴囊不明顯外露，因此聲音低沉微弱。

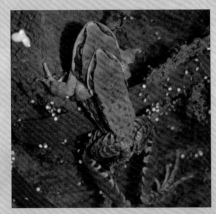

▲ 正在產卵的拉都希氏赤蛙

生態習性

拉都希氏赤蛙除了太冷或太乾熱的天氣外，幾乎整年都會繁殖，尤以春天及秋天較為活躍；其經常聚集在水池、稻田、沼澤、流動緩慢的溝渠或溪流鳴叫。牠們也經常成群一起鳴叫求偶，有時雄蛙之間靠得太近，難免會發生肢體上的衝突，且因雄蛙多、競爭較大，為了增強爭奪能力並能抱緊雌蛙，雄蛙的前臂肌肉特別發達，是天生的健美先生。

拉都希氏赤蛙的卵黑白分明，而具有黏性，常一粒黏住一粒，呈長條狀纏繞在水草上，或聚成一大片，以避免被水沖走。

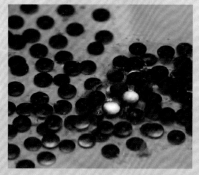

▲ 具黏性的卵

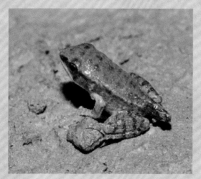

▲ 拉都希氏赤蛙變態小蛙

▼ 獲得雌蛙青睞的雄蛙也會遭受到其它雄蛙騷擾

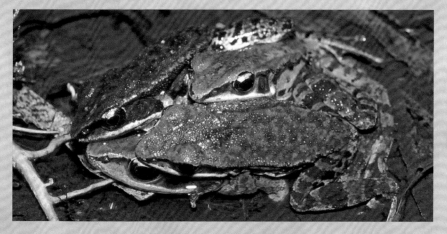

赤蛙科 Ranidae 臺北赤蛙

Hylarana taipehensis (Van Denburgh, 1909)

別　　名：神蛙、雷公蛙

保育類

出現路線：16

出現棲地： 🌾　　推薦季節： ❀ ☀

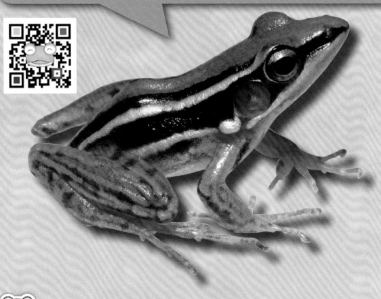

外形特徵

　　臺北赤蛙屬於小型蛙類，體長約3～5公分，蝌蚪的尾鰭邊緣有細黑點形成的橫斑。成蛙背部金黃綠色或綠色，體側有白色背側褶極為醒目，背側褶內外側各有一條黑色縱帶，腹側另有一條白線，因此側面看起來是兩條黑線和兩條白線交錯排列，非常美麗而且特殊，因此台語又稱為神蛙。傳說若欺侮捕捉臺北赤蛙，雷公會生氣，所以臺北赤蛙又稱雷公蛙。

生態習性

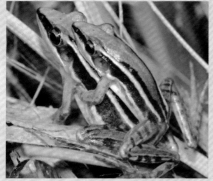

▲ 臺北赤蛙交配

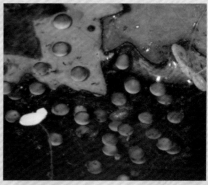

▲ 臺北赤蛙卵粒

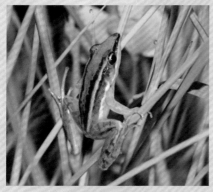

▲ 出現在植物根部的臺北赤蛙

▲ 臺北赤蛙蝌蚪

　　臺北赤蛙零散分佈在臺灣北部及南部低海拔茶園、水田、山坡地以及平地草澤，因棲地破壞，目前僅少數出現在新北市石門區、三芝區、桃園楊梅、臺南官田、屏東屏科大附近等少數地方。

　　牠們的繁殖期在春天及夏天，通常躲在水池旁草叢、植物根部或者池塘中央的荷葉上鳴叫，無明顯的外鳴囊，叫聲是單音細小的「嘰」，不容易聽到，也不會形成大合唱。

赤蛙科 Ranidae 斯文豪氏赤蛙

Odorrana swinhoana (Boulenger, 1903)

別　　名：尖鼻赤蛙、棕背蛙

出現路線：1、5、6、8、9、10、11、
　　　　　12、13、14、15

出現棲地： 🌳 🌊 🌱 🌾 🏠　　推薦季節： ❀ 🍁

特有種

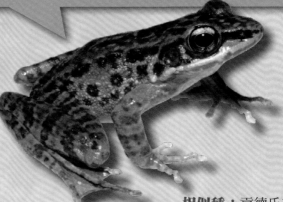

相似種：貢德氏赤蛙—
體型與外形很相似，但貢德氏赤蛙背部是淺褐色

外形特徵

　　斯文豪氏赤蛙屬於大型蛙類，身型修長，體長約6～10公分，背部顏色變化多端，有全身翠綠、接近泥土褐色或綠褐色交雜，吻端較尖，明顯膨大呈現吸盤狀的趾端為其重要特徵，用以適應溪流生活。雄蛙並具有一對外鳴囊，當其鳴叫時，可見一對鼓起的泡泡狀。

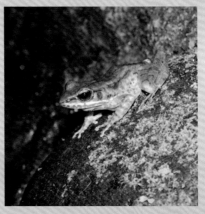

▲ 終年住在溪澗裡的斯文豪氏赤蛙

賞蛙趣

蛙ㄅ✓陽明山

174

生態習性

斯文豪氏赤蛙主要出現於低海拔山區的溪澗，繁殖季節從2月持續到10月之久，尤其春秋兩季特別活躍。牠們屬於獨立性高的蛙類，縱使在繁殖季節也是各自分散，保持距離，用鳴叫聲來彼此溝通、求偶或較勁，所以當一隻斯文豪氏赤蛙開始領頭鳴叫時，其他雄蛙便不甘示弱的一隻接著一隻叫，蛙鳴聲此起彼落，也因為鳴叫聲與鳥聲極為相似，因此又有「騙人鳥」或「鳥蛙」的稱號。

牠們的生活環境以溪流為主，為了避免卵粒遭到湍急的水流沖刷而無法順利孵化，會將卵產在淺水區域的石頭底下或石縫間，卵粒為白色且大型。當其胚胎發育至帶尾巴的時期，看起來就像一粒綠豆芽，相當可愛，而蝌蚪為黑色體型也大，尾巴長度是體長2倍以上，是分辨其他相似蝌蚪的重要特徵。

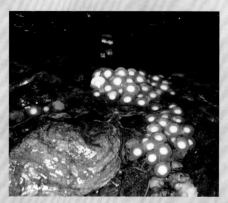

▲ 卵為白色

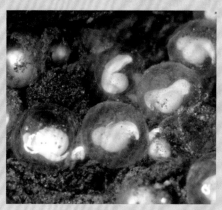

▲ 胚胎發育至帶有尾巴時期，此時長的像綠豆芽

▲ 蝌蚪尾巴為體長的兩倍

長腳赤蛙

Rana longicrus (Stejneger, 1898)

出現路線：3、7、10、11、12、13、15

出現棲地：🌳 🐸 🌾 🏠　　推薦季節：❄ 🍁

外形特徵

相似種：梭德氏赤蛙—
體色較深灰色，趾端有吸盤，吻端鈍圓

　　長腳赤蛙體長約4～6公
分，身體與四肢修長，尤其是
後肢，身體多為紅褐色或灰
褐色，背上有一個八字形的黑
斑，背側褶細長而明顯。吻端
尖，從吻端經眼睛、鼓膜到肩
上方有一塊黑褐色的菱形斑，
形成一個黑眼罩。雌蛙顏色偏
紅褐色，體型明顯大於雄蛙。
雄蛙沒有外鳴囊，叫聲細小。

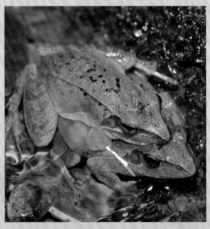

▲ 長腳赤蛙交配

生態習性

長腳赤蛙主要分布在臺灣中北部地區，平常難得一見，偶爾才會在水域附近的草叢或樹林底層發現牠們，不過當繁殖季一到，雄蛙與雌蛙便會大量出現，牠們會一起聚集在水田、水溝、水塘等地區，此時便能看到一小片漂浮在水面上的枯葉或枯枝上，站了許多隻長腳赤蛙的盛況。

▲ 卵塊呈球狀，常可見數十個卵團聚成一大團

雄蛙會發出「波、波、波」的叫聲，聲音細小不易聽見，在繁殖時節雄蛙會主動追求雌蛙，更特別的是，當配對成功後雌蛙會帶著雄蛙到約10公分深的淺水域產卵，且經常一群群聚在一起產卵，因此常可看到一大團的卵團。

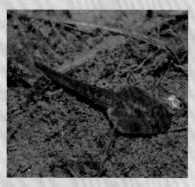

▲ 長腳赤蛙蝌蚪

長腳赤蛙的卵塊為球狀，多是數十個卵塊聚為一團，卵粒由透明膠囊包覆，清澈透明，可以輕易觀察到胚胎的發育情形。蝌蚪為褐色，在尾部和身體相接處左右各有一個深色的斑點，是辨認牠們的特點之一。

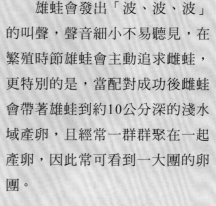
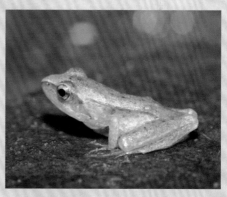

▲ 長腳赤蛙的變態小蛙

梭德氏赤蛙

Rana sauteri Boulenger, 1909

特有種

出現路線：16

出現棲地： 🌙 🏠 推薦季節： 🍁

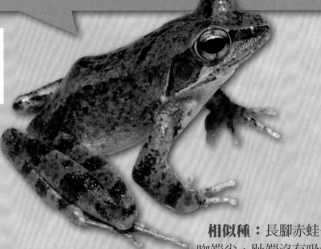

相似種：長腳赤蛙—
吻端尖，趾端沒有吸盤

外形特徵

梭德氏赤蛙屬於中
型蛙類，體長約4～6公
分。鼓膜周圍有一塊黑
褐色的菱形斑。背部褐
色或灰褐色，有一個小
小的八字形黑斑，身體
兩側各有一條細長明顯
的皺褶；趾端有吸盤，
幫助其適應溪流環境。

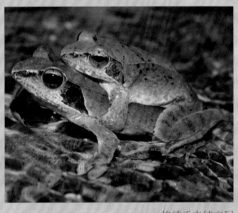

▲ 梭德氏赤蛙交配

生態習性

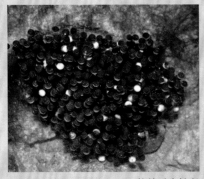

▲ 梭德氏赤蛙卵

梭德氏赤蛙的分布範圍可從海拔200公尺的低海拔山區到3000多公尺的高海拔山區，適應力非常強。平常住在山林裡，由於體型不大，且生性隱密，不容易看到牠們。不過在每年9月和12月，牠們會成群結隊，一起遷移到溪流裡進行生殖活動；在溪流繁殖，不以鳴叫方式求偶，而是採用主動搜索的方式，抱住身旁大小看起來像雌蛙的個體，然後再發出細細柔柔的求偶叫聲「嘖」表明心意。

可是雌蛙的數目實在太少了，經常一、二百隻雄蛙搶幾十隻雌蛙，因此當有雄蛙採取行動時，旁邊的其他雄蛙們便會一同跟進，大家抱成一堆，發現目標錯誤後，才又一哄而散。所以心急的雄蛙常常判斷錯誤抱到隔壁的雄蛙。被抱錯的雄蛙發出「給」釋放叫聲，告訴對方我也是公的時候，大家才會一一放手，繼續尋找下一個目標。

卵塊呈球狀有黏性，經常黏在石頭底下；蝌蚪則為了適應溪流環境發展出腹面有吸盤的特殊構造。

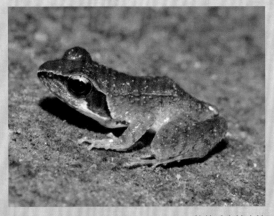

▲ 梭德氏赤蛙小蛙

樹蛙科 Rhacophoridae 褐樹蛙

Buergeria robusta Hallowell, 1861

別　　名：壯溪樹蛙　　出現路線：5、11、14

出現棲地：

推薦季節： 　　　**特有種**

特別說明：
曾受捕捉壓力而列為保育類，後因族群數量穩定，2008年修訂為一般類

外形特徵

相似種：布氏樹蛙——兩眼到吻端沒有淡黃色的三角形，大腿內側及體側有黑色網紋

褐樹蛙屬於中大型蛙類，體長約5～9公分，身體呈褐色，從兩眼到吻端有一塊淡黃色的三角形斑，而兩眼到背部另有一塊倒三角形的黑斑，趾端吸盤白色、明顯膨大。眼睛大而突出，虹膜為銀白色及褐色兩色相間，類似T字圖案。雄、雌蛙體型差異很大，這是溪流繁殖型蛙類的特性之一。在繁殖季時，雄蛙身體會變為金黃色。

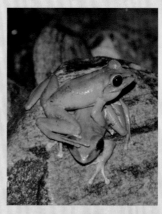
▲ 雄蛙為爭奪領域而大打出手

生態習性

　　褐樹蛙分布於全島中低海拔的山區，平時喜歡棲息在河邊的樹上或石縫中，此時體色較淺，幾乎呈現白色。到了春夏季節，則會趁著黑夜，成百上千隻遷移到溪流繁殖，聚成小群在大石頭上鳴叫。雄蛙有單一外鳴囊，體型雖大，叫聲卻是小而細碎的「嘓、嘓」聲，偶爾發出幾聲粗粗的「嘎」。遇到危險時，褐樹蛙通常以腹部平貼趴在地面，以躲避攻擊。

　　褐樹蛙的卵具有黏性，黏在石頭底下，以避免被流水沖走。蝌蚪身體呈流線型，尾巴長，會吸附在石頭上，以適應流水環境。

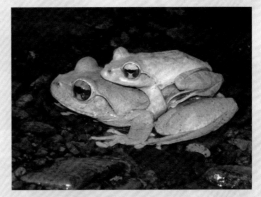

▲ 雄蛙及雌蛙的體型差異很大，是溪流繁殖蛙類的特徵之一

▲ 具有黏性的卵會黏在石頭底下，以免被水沖走

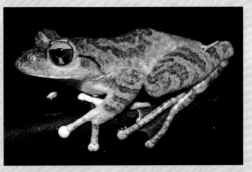

▲ 虹膜的T型斑使褐樹蛙易辨識；趾端有明顯白色膨大吸盤

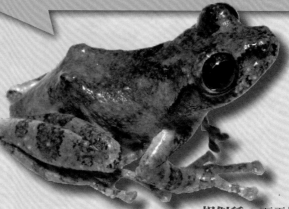

相似種：面天樹蛙—腹部近腋部有2塊大黑斑，體色不變綠

外形特徵

　　艾氏樹蛙體長約3～5公分，屬於小型蛙類。體色多變，可淡褐色變到綠色。皮膚上有許多顆粒狀的突起，前肢、小腿及第五趾外側都散布著細小的白點，但以小腿和足部相接處的白點最明顯。不論雌雄，拇指基部都有發達的內掌瘤，是一塊略呈紅色的突起物。

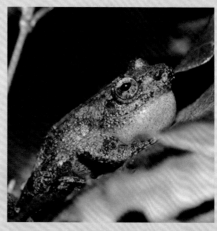

▲ 雄蛙不一定都會到竹筒裡鳴叫，有時也在竹筒外或附近的草叢鳴叫

賞蛙趣

蛙ㄅ√陽明山

生態習性

　　艾氏樹蛙在臺灣東、西部的繁殖季節不同，在西部為3～9月，在東部則為9月～次年3月。其繁殖方式相當特別，雄蛙會躲到積水的竹筒內鳴叫，或是在竹筒外或附近草叢鳴叫，獲得交配後，雌蛙才帶雄蛙到竹筒產卵。艾氏樹蛙利用的繁殖場所相當多樣化，除了竹筒，積水的樹洞鐵柱、石縫，甚至抽水馬桶的水箱、洗衣機的排水管都可以。不論是自然的竹筒，還是人為棄置的馬桶水箱，可以發現同一個容器壁上，有不同發育時期的卵塊，顯示艾氏樹蛙有重覆運用場所的特性。

　　雌蛙產卵，會將卵一粒粒分開黏在竹筒壁上，孵化的蝌蚪也留在竹筒內生活，更特別的是牠們依靠母蛙產的未受精卵為主食，因此雌蛙會定期回來產卵餵食在洞內成長發育的蝌蚪，雄蛙則繼續留在竹筒內照顧卵粒，利用自己富含水分的皮膚以維持卵粒的溼潤。當雌蛙餵食時，會將身體下半部浸在水裡，讓蝌蚪主動聚集在牠肛門附近並刺激排卵。艾氏樹蛙是全臺灣唯一雄雌蛙都有護幼行為的蛙類，可說是最有愛心的青蛙爸媽。

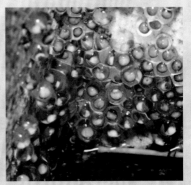

▲ 卵一粒粒分開黏在壁上，雌蛙每次產卵不超過200 顆

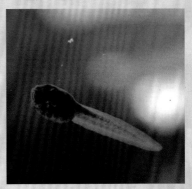

▲ 竹洞中的艾氏樹蛙蝌蚪

▲ 竹洞中的艾氏樹蛙變態小蛙

樹蛙科 Rhacophoridae

面天樹蛙

Kurixalus idiootocus (Kuramoto and Wang, 1987)

出現路線：1、2、3、4、5、6、7、8、9、
10、11、12、13、15、16

特有種

出現棲地： 🌾 🏠　　**推薦季節：** 🍁

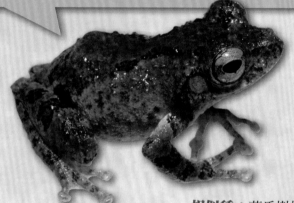

相似種：艾氏樹蛙──
腹部靠近腋部沒有大黑斑，體色會變綠

　　面天樹蛙屬於小型蛙類，約2～5公分。皮膚上有許多顆粒狀的突起，體色相當多變，但以褐色為主不會變綠。雄蛙比雌蛙體型小許多，有單一外鳴囊。腹部有很多深色小斑點，尤其靠近腋部有2個大黑斑，是區分牠與艾氏樹蛙的最大特徵。

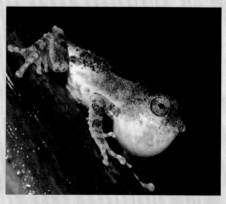

▲ 繁殖期間，雄蛙會聚集到水邊低矮的植物上鳴叫

生態習性

面天樹蛙的繁殖季節為2～9月，暖冬時甚至可達全年。繁殖期間，雄蛙會在夜晚聚集到水邊低矮的植物體上或地上鳴叫，叫聲為短促且凌亂的「嗶、嗶、嗶」。白天時，雄蛙喜歡靜靜的平貼在植物的葉面上作日光浴，此時身體顏色會變得較淺，接近白色。

面天樹蛙習於在落葉堆、石縫附近產卵，卵粒約有2.5公釐，較其他蛙類的卵來得大，剛產下時為白色，外有透明凝膠狀包裹保護著胚胎，不久表面便會因沾有沙粒而呈現土褐色，有如打翻一地的粉圓。

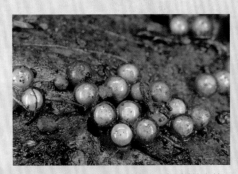

▲ 面天樹蛙卵粒

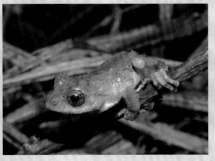

▲ 背部顏色偏灰白的面天樹蛙

▲ 腹部有很多的深色小斑點，靠近腋部有2個大黑斑

樹蛙科 Rhacophoridae ── 布氏樹蛙

Polypedates braueri (Hallowell, 1861)

別　　名：白頜樹蛙　出現路線：1、4、6、7、9、10、11、12、13

出現棲地： 🌲 🌙 🐸 🌾 🏠 　　推薦季節： 🌸 ☀ 🍁

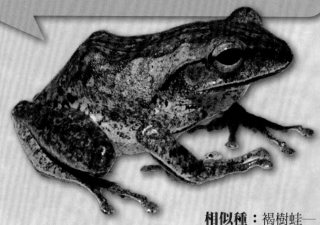

相似種：褐樹蛙──
兩眼到吻端有淡黃色的三角形斑，
大腿內側及體側無黑色網紋

外形特徵

　　布氏樹蛙屬於中型蛙類，體長約5～7公分。身體背面為紅褐色、褐色或淺褐色，並有2～4條深褐色縱紋，間雜一些斑點。鼓膜上方皮褶為橘紅色，沿著眼鼻線到鼓膜上方的皮褶下有一條黑線。體側、鼠蹊部及大腿內側有黑色網狀花紋，雄蛙有單一外鳴囊。

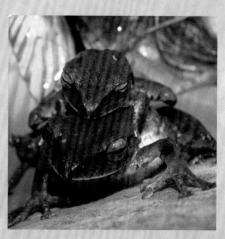

▲ 布氏樹蛙交配

賞蛙趣　蛙ㄅ√陽明山

186

生態習性

　　布氏樹蛙主要繁殖季節為4～9月，喜好利用池塘、水溝及蓄水池等靜水域繁殖。雄蛙鳴叫聲為清晰高昂的「答、答、答」，又常喜愛集體大量出現，因此當數百隻雄蛙齊鳴時，顯得震耳欲聾。雄蛙一多，繁殖競爭也就特別激烈，有時候甚至可看到好幾隻雄蛙爭先恐後的抱同一隻雌蛙，還一起交配產卵呢！

▲ 蝌蚪的吻端有一個小白點，很可愛又容易辨識
▼ 布氏樹蛙小蛙

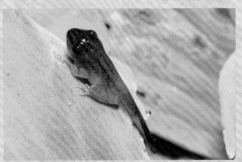

▲後肢股部有網狀花紋

　　布氏樹蛙的卵塊相當特別，呈現黃色泡沫狀，產於水邊的植物體上或潮濕有落葉遮蔽的地面，有時候會好幾個卵塊黏成一大團。當小蝌蚪孵化後，會分泌酵素將泡沫溶成液狀，隨著雨水流入水域；蝌蚪吻端有一個小白點，模樣可愛容易辨識。

臺北樹蛙

Rhacophorus taipeianus Liang and Wang, 1978

出現路線：1、3、5、7、10、11、12、13、15、16

出現棲地： 🌳 😊 🌾 🏠

推薦季節： ❄ ❀

特有種 **保育類**

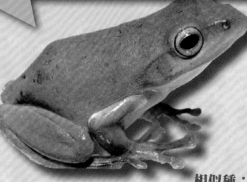

相似種：中國樹蟾——
體型較小、頭部有深褐色眼罩

外形特徵

臺北樹蛙屬於中小型蛙類，體長約4～6公分，牠們的背面為綠色，腹面白色或淡黃色，大腿內側黃色並有一些小黑斑。眼睛瞳孔是黑色橫橢圓形，虹膜為黃色，是辨識的重要特徵之一。雄蛙有單一外鳴囊，叫聲長而低沉。趾端膨大為吸盤，方便其在植物上移動。

卵粒

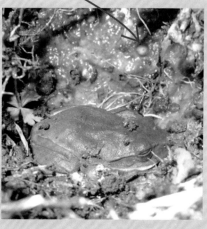

▲ 在蛙巢中的臺北樹蛙與卵粒

生態習性

臺北樹蛙繁殖季節為10月～次年3月。平常居住在樹上或樹林底層，繁殖時期雄蛙才會遷移到附近的靜水域，並在水邊的草根、石縫或落葉底下挖洞鳴叫來吸引雌蛙的獨特行為。洞口直徑約5公分長，洞口上覆有遮蔽物，較不容易看到。

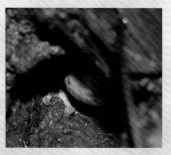

▲ 臺北樹蛙會築巢求偶，洞直徑約5 公分，上面覆有遮蔽物，不容易看到

牠們的壽命可達5年，每年會回到同一個生殖場所繁殖。儘管繁殖期長達半年，但雄蛙利用水池進行生殖活動的時間並不是同時，而是年長的雄蛙會較早來到水池邊挖洞鳴叫，年輕的雄蛙則比較晚到達。

雄蛙的鳴叫聲很多變，會隨著環境而有不同，當雌蛙接近時，雄蛙會發出連續多達10個音節以上的求偶叫聲，以增加吸引力。由於雌蛙偏愛叫聲低沉、體型大的雄蛙，因此年輕、體型小或體能耗盡的弱勢雄蛙，有時候為了成功交配，便會捨棄挖洞鳴叫的求偶方式，偷偷爬進已獲得配對的其他雄蛙洞中，此時便會產生在一個洞裡，一隻雌蛙和多隻雄蛙共同交配產卵的奇特現象。

雌蛙一次產300至400粒卵，一至兩星期後便孵化成蝌蚪，此時蛙巢便成為蝌蚪暫時生活的小水池，待大雨來時，再將這些小蝌蚪沖入水域裡。

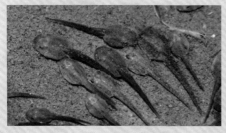

▲ 臺北樹蛙蝌蚪

▲ 臺北樹蛙的變態小蛙

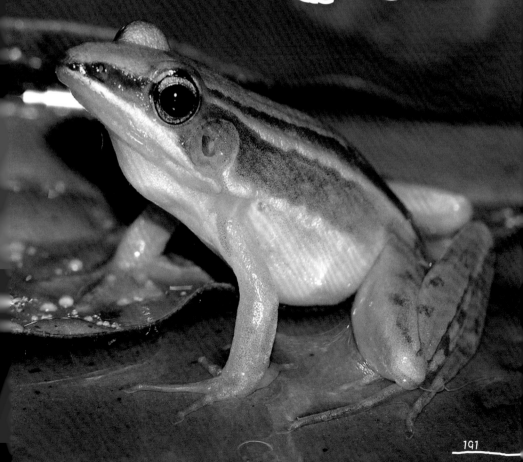

第5章
與蛙相遇
陽明山

到陽明山蛙兒的家園數數、說故事
蛙類調查志工、國家公園解說志工的保育點滴

是呀，換我帶你認識這些蛙類保育志工朋友。

原來經常造訪、不時關心青蛙朋友的人，就是這群志工朋友呀！

　　從生態攝影出發，進而加入蛙類保育志工的行列；因退休生活緣故，進而栽入陽明山解說志工的領域，乍看之下這兩方人馬似無交集，卻因為陽明山國家公園，人生的喜愛與追求自此產生交疊！

　　深夜降臨，鼎沸的人潮嘈雜聲浪一一褪去，彷彿經歷過黑夜的這張篩網，僅剩蛙聲蟲鳴可以流竄而出。在這張黑網下，一群人出現在陽明山國家公園的各個角落，亦步亦趨就著幾束光亮，打照著草叢、溪川、田水、圳溝，他們正在尋寶，尋找躲在這些小地方的童話故事中的青蛙主角！

集結眾人之力，為蛙類數數、量溫度、寫紀錄

　　這群尋寶人，就是蛙類保育志工。而黑夜時刻，正式宣告了保

育工作開始進行，只見每個人握著手電筒照著腳邊或周遭環境，慢慢的步行前進，不一會兒便聽到有人呼喊「斯文豪氏雄蛙1隻」，不到一會兒，另一端又傳來「布氏1隻」，就這麼地此起彼落像在答數一般，紛紛傳來某某蛙種又1隻、或某某蛙種正在交配、正在鳴叫等等的熱烈情形，而手拿書寫板的人員，則盡速將這些景況記錄下來，這些場景便是蛙類保育志工正在進行蛙況調查任務。此外，他們還要了解環境的基本資訊，像是用GPS查出蛙類調查定點的所在地位置、溪水溫度、空氣溼度等等。以上這些基本功夫馬虎不得，全是建立蛙類資料庫不可或缺的環節。

完成一趟調查行程，不知不覺已過了2、3小時，然而卻見這群人各個眼神容光煥發，看來精彩蛙況提振了大家的精神，因而話匣子紛紛打開了，談論著陽明山園區內的蛙類資源，也分享著自己所屬小組的蛙類定點近況，原來這群人分屬不同的蛙類保育小組，而各小組分散在臺灣北部各地區，小組成員及調查定點

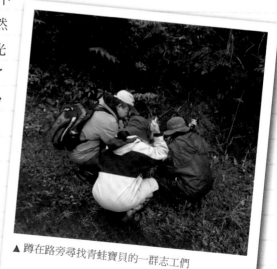

▲ 蹲在路旁尋找青蛙寶貝的一群志工們

則以居家區域性而形成，像是負責調查富陽公園的富陽團隊、新莊蘆洲一帶的臺北牡丹心團隊、新店四崁水的小雨蛙團隊、關渡公園的關渡小組、宜蘭地區的李佳翰團隊以及桃園一帶的龜山福源等隊伍。今年（2012年），一聽聞在陽明山國家公園內需進行蛙類調查，個個便滿腔熱血的投入支援行列。

追隨蛙蹤 是保育志工生活中不可或缺的能量

閒聊之際，發覺這群保育志工多為喜愛大自然、生態攝影的狂人，嚮往自然的初衷帶領著他們一一踏入賞蛙世界。臺北牡丹心團隊的志工李元宏，接觸生態攝影許久，曾為了拍臺北樹蛙的倩影，追逐了1年之久仍然未果，直至加入

志工行列之後，得以順利相遇而拍出夢寐以求的照片。也因此養成了高度追逐賞蛙、蛙類調查的習慣，1星期固定1次遊訪蛙調定點，或是在7天內同地點連續去3次的高頻率，甚至頂著7度低溫的寒流前往陽明山，僅為了親身體驗樹蛙是否會現身鳴叫，種種瘋狂行徑足可見到蛙類在他

的生活裡已奠定重要的份量。

從事蛙類志工已有6年時間的李佳翰老師，偶然機緣下加入保育工作，落實生態調查的基本記錄之外，更以生態觀察的角度去拍攝生物，不僅呈現生態美好的畫

▲ 躲在海芋中的中國樹蟾

面，有時看到了人為不當影響的無奈場景時，也會利用自己的教學工作去潛移默化學生。難能可貴的是，他堅持帶著孩子一同前行蛙類調查，期望孩子能擁有一個充滿自然生態的童年回憶，而孩子們的敏銳觀察力，有助於蛙調進行，天真的童言童語也添增不少歡笑。這幕和諧的親子互動畫面，讓人不禁佩服當人們在調查保育蛙類的同時，大自然也給予了最好的回饋！

有時在調查當中，志工們無法即刻辨識出是何種蛙類或蝌蚪，就會熱絡的在路旁翻起圖鑑討論起來，儼然已成為一種學習的樂趣與挑戰，這就是大家熱情回應大自然的方式。長年累月下來，志工們練就了一番好功力，蛙類知識一把罩，就連野外的植物名稱、鳥類鳴叫聲、昆蟲的特徵行為等等，任何自然生物的疑難雜症，都能略知一二，甚至有志工熟悉青蛙領域之外，更專精其中一項自然領域，專業程度足以成為社區大學、解說培訓課程的講師，或許這也是蛙類感受到這些保育志工長期默默的付出，而給予了最實質的回饋禮物。

人與蛙 和諧共處生活空間

　　有幾次在陽明山國家公園裡，進行較靠近當地民眾住家的調查路線時，民眾看著大家拿著手電筒、東翻草叢西望水圳的可疑行徑，或是驚嚇表情或是好奇口吻，待與他們說明來意後，民眾往往熱切的指引大家尋找方向，或是訝異自己的家園附近便擁有如此豐富的自然生態，而這群討喜的青蛙小鄰居，彷彿也很中意能與人們朋友和諧共處一地，像是在八煙聚落、興福寮社區等等，就能同時見到人煙與蛙蹤巧妙連結的生活。而在富士坪、鹿堀坪一帶，在人們遺留的廢棄工寮附近的水桶、積水處，因沒有過度的干預及擾動，蛙類也能擅用這類的環境而創造出一片屬於自己的小世界。

　　此外，人們為了維護步道環境，適度的砍斷步道沿途過度生長的竹林，竹子成為了竹筒，在樹蔭下並積了水，無形中也營造出蛙類適合居住的棲地環境，同時也成為了賞蛙民眾更易親近與觀察的好定點。許許多多的環境空間例子，說明了人們對環境的涉入方式，可以為蛙類帶來好的影響，然而一旦過度干涉便可能造成不可恢復的破壞，像是開闢道路、填平水田，導致小小蛙類鄰居離我們遠去而不復返。

▲ 保育志工忙著為蛙類攝影、記錄。

　　蛙類是容易親近的物種，跟人們的生活算是緊密相連，因此蛙類調查志工們更以自己的家園為核心，定期調查蛙況、建立觀察的數據與資料，期望藉由固定調查的定點，建立人們關懷重視居家環境的自然生態，進而讓更多民眾一同加入保育行列，共同維護蛙類棲地的良好風貌。

退休生活 搖身一變愛上大自然

　　眼前的一位資深志工正朝氣蓬勃的訴說著他的志工生活，生動的表情與口吻勾勒出鮮明的場景，字句頓然而成畫面，各個聽眾像極了渴望聽故事的小學生。也難怪乎，這全是需要雄厚的解說導覽功夫才能擁有的魅力，他，就是陳式燁志工，自稱「十葉」，也謙虛的堅持大家稱他十葉即可。

見他對大自然、擔任志工的狂熱，實在很難想像50多歲前的他，竟是一草一木皆不認識，對自家庭院裡所種植的花木植栽亦完全不聞不問，也不打算了解，甚至從不抬頭仔細注意天上的一顆星星，直到退休時刻來到，一場「美麗的誤會」降臨，至此改寫了自己的生活。退休後3個月，僅基於爬山喜好與不願停止學習，而報名了陽明山國家公園管理處所辦理的志工培訓，一個單純想學習的念頭竟是成就他志工服務生涯的最大動力。

用心說故事 體會自然美

服務已將近9個年頭的他，說故事很有一套，對於陽明山國家公園裡的地理景觀演變、人文歷史脈絡，乃至於自然生態，都有豐富的涵養，然而在進行解說導覽工作時，這些知識背景卻是在於其次、點到初略即可，他認為引起動機最是重要，開啟聽眾想一探究竟的好奇心，是激發求知的長遠力量。因此，他總是用心的準備

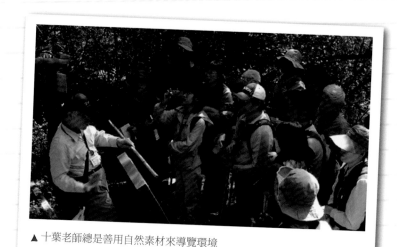

▲ 十葉老師總是善用自然素材來導覽環境

著每次的解說機會，在培訓結束後的兩年內，依照規定一個月解說志工只需服勤3次，但十葉每個月總是上山15～20天，不僅提前做足解說功課，更三番兩次前往下次進行的解說地點，以求進一步認識與熟悉。

▲ 每個認真聽講的群眾都是一個保育小種子

也因為他的熱忱及用心，很快的站上解說的舞台，也將解說的訣竅發揮得淋漓盡致！

十葉在帶領解說時，很有一套自己的風格，他認為只要願意靜下心，放開塵事及身分，放下身段將自己交給自然、用心體會，那麼在任何時候，大自然都願意與你分享它的美。當他帶領人們感受蟲聲蛙鳴時，第一步通常不急著說明或辨識物種，而是靜觀聆聽生物美麗的一面，開啟民眾的觀察與感受力反倒是首要之務。

每當完成一場解說，十葉總是在心中默默自許著：此時此刻他所接觸的這群聽眾、他用心種植下的培育種子深植入聽眾的心田，期許這顆待發芽的種子對大自然、人文環境的醒悟與接觸後，並能體會真實的美、產生人與這塊生長的土地連結關係，最終能茁壯為保育的一棵樹而成林。

建立陽明山蛙兒的戶口名冊
學術單位落實棲地監測與資源調查的行動

你知道嗎？許多學者熱切的投入陽明山國家公園蛙類資源調查！

真的啊！我想聽聽他們的精彩故事！

　　陽明山國家公園近年來開始重視蛙類生態調查，與許多學術單位進行相關研究，包含蛙類生態、公路對蛙類之影響等，並建立動物資料庫，做為園區內經營管理之參考。

　　本篇特別訪問任職於文化大學觀光事業學系的盧堅富老師，與我們一同分享在二子坪地區調查青蛙的故事。

二子坪的蛙類戶口調查計畫登場

　　回顧2008年，大量人潮湧入二子坪區域，為因應遊客對公廁的需求，而產生興建公廁及水生植物淨化池的措施，然而這項舉動是否會影響保育物種臺北樹蛙及其他兩棲動物的棲息環境？

　　再者，如何在觀光品質與棲地環境兩者間取得平衡，便成為

了迫切需要思考的重要課題。有鑑於此，一群學術人員現身，並展開一場棲地監測計畫。

▲ 水生植物淨化池之興建

臉上總是掛滿笑容、神采奕奕的盧老師，當年帶領一群研究者來執行這項監測計畫。此項計畫主要針對二子坪地區兩棲類進行地毯式調查，以取得族群現況之時空分布資料，進而評估棲地的干擾情況、棲地天然回復的過程監測，以及棲地復育的可行性等等。

發現二子坪蛙種的精彩盛況

歷時2年的持續觀察，研究團隊發現兩棲類的數量與種類不少，像是拉都希氏赤蛙、中國樹蟾、面天樹蛙、盤古蟾蜍與臺北樹蛙等等。了解這些物種組成的資料之外，亦發現不同物種在各季節、棲地分布的資訊，成功掌握二子坪蛙種資料成果。在春夏兩季所發現的青蛙種類，相較於秋冬季節來的多；而冬季則有保育物種臺北樹蛙等蛙種加入。

感謝大家為我們做的努力！

隨著不同深淺的水域、植被等多樣的微棲地環境，而涵養了不同的蛙類；各樣的蛙類輪番現身，足以證明二子坪區域是蛙類的重要棲息場所。不僅提升蛙類的多樣性與數量烏龜、蛇類等動物也隨之增加，這裡的自然生態更成為物種多樣性更高之環境面貌。

夜觀調查的甘苦談

為了完成地毯式的數量搜索，在黑夜中，盧老師帶著一批研究人員蹲在各個樣區裡逐一調查，從天色一暗即進入二子坪，平均得花上5個多小時才能繞完全部樣區的點樣工作，中途儘管疲累也不得放棄，往往到深夜3、4點才能大功告成。而偶爾看見的生態奇景，便足以慰勞調查的辛苦，像是在盤古蟾蜍繁衍季節，見到近50隻之多的公蟾蜍齊聚一地，並在母蟾蜍一進來的當下即造成騷動場

面。也曾在階梯石縫環境中，見到高達100多隻拉都希氏赤蛙的盛況，令人嘆為觀止。

以資源調查為基礎 孕育環境教育的場域

當二子坪經過了全面系統性的調查之後，更足以做為一個場域以落實生態環境教育。以蛙類富含高適應力的特性來看，二子坪不僅具備了天然水池的特徵，也在人為設施的添增下，而得以營造出生態的多樣貌。再者，二

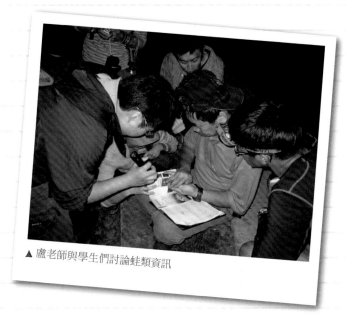

▲ 盧老師與學生們討論蛙類資訊

子坪的地理位置容易親近、自然資源豐富，足以令遊客體驗深刻而親密接觸，因此，在生態旅遊風行的年代下，旅遊當地的同時也能輕鬆落實環境教育的養成。

在經歷辛苦的調查之後，更有參與的研究人員受到薰陶啟發而愛上蛙類，並且開始養成注意周遭環境的觀察能力，還會引領身旁的朋友一同來關心生態，這是額外令人感動的收穫！

守護與陽明山蛙兒相見歡的場域
陽明山國家公園與環保團體協力推動生態保育

　　素有臺北後花園之稱的陽明山國家公園，因氣候、植被、地質，造就豐富的動植物資源，為了保護各物種生存的棲地以維持生物多樣性，國家公園內禁止採集；然而，人們無心的隨意棄置外來種動植物，例如水蘊草、苦草、人厭槐葉蘋等，往往因其環境適應力強而快速生長，逐漸占據原生物種的棲地，進而迫使原生動植物數量減少，甚至嚴重導致物種消失。

驚見有人在陽明山國家公園內大肆拔草？

　　因此，身為環保組織的臺灣環境資訊協會，在獲得陽明山國家公園管理處的支持下，從2005年開始至今，每年不間斷的舉辦生態工作假期活動，並且廣泛邀請各界民眾擔任志工，參與在陽明山二子坪生態池的水蘊草等外來種植物的移除行動，以還給原先生存在其中的動植物空間。藉由教導民眾穿著水靠下水池將外來種植物連根拔除方式來清除外來種，並將外來種植物就近以堆肥方式回歸自然。因此，為了維持棲地的品質，而倚藉長期性的工作假期行動、志工群的人為力量來進行園區內的外來種植物移除，是有其必要性的。

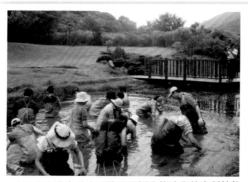

▲ 小朋友也樂在其中清除二子坪生態池內外來種植物

契機

早在2005年時，陽明山國家公園管理處便發覺外來種的威脅性，而與臺灣環境資訊協會共同在園區內的二子坪溼地，進行首次的生態工作假期行動。該次參與志工來自臺灣、美國、日本、德國等各國共計21名，同心協力移除二子坪溼地內的人厭槐葉坪、水蘊草、苦草、布袋蓮、金錢草等外來種。自此該協會與陽明山結下緣分，在往後每年，皆會與陽明山國家公園管理處合作，定期在陽明山辦理生態工作假期以傳達棲地保育的重要性。

愛大自然 就擁抱它

溼地為許多動植物棲地，尤其對兩棲類來說更是重要，生態工作假期的行動藉由拔除二子坪溼地裡的外來種植物、去除溼地陸域化的危機，使得溼地得以保持水域面貌，如此一來蛙類棲息的場所也增加了。據長期擔任陽明山國家公園管理處解說志工的吳海獅老師表示，在這樣的行動下，明顯發現蛙類數量與種類大幅增加，往往在下過雨的白天就可以輕易聽到為數不小的蛙鳴聲，甚至有時候工作假期尚在進行中，青蛙們就大喇喇的出現在志工們身邊，彷彿在激勵、又像是在感謝志工們的努力付出。當志工們辛苦完成一天的拔除工作後，蛙聲開始此起彼落大聲鳴唱，像在為棲地變得更寬闊而開心鳴唱著。

仔細審視拔除外來種植物的意義，不只為蛙類等各種生物創造更優質的生活場

工作假期（Working Holiday）：
始於1920年，當時法國農場因第一次世界大戰遭到破壞，一群法國與德國青年便興起組成工作營來幫忙重建農場，世界便開始興起工作假期風潮；直到1980年代，此工作營這形式運用在環境保護上，藉由在大自然中從事如種樹、淨山、棲地復育、清除外來種等工作，獲得休閒放鬆的休假目的。

域，以生態工作假期的形式辦理，一方面則能讓更多領域的人們參與，一方面藉由接觸大自然，實際成為志工並落實保育行動。這8年來（截至2012年）參與工作假期的志工們已超過1,400位，來自全國各地、不同職業與年齡，各個內心無不被此有意義的活動所觸動。有時更在移除外來種植物的過程中，吸引一些好奇圍觀的遊客，他們也因此聽聞保育的重要性，而加入實際行動。

參與感言道出保育重要性

臺灣生態保育觀念逐漸抬頭，志工的培育、服務與參與更是推廣環境保育的重要環節，而志工們的實際行動就是推展保育的最佳代言方式，不管進行哪種生態保育推廣活動，最高興的莫過於獲得保育價值中甜美的果實。以生態工作假期為例，去除外來種過程固然辛苦，但是志工們臉上的笑容與心情的分享，反映其認同保育的重要性，無形中已成為環境保育的種子，再藉由他們的號召力往外擴大，讓更多民眾也加入棲地保育的行列，親身參予工作假期的志工們往往也都能獲得意外的啟發及感想。

創造永續生態未來

為推廣更多保育教育，除了二子坪

▲ 小朋友也樂在其中清除
二子水池內外來種

的生態工作假期之外，還有許多保育團體深植陽明山，例如臺灣蝴蝶保育學會辦理的蝴蝶系列解說導覽、生態攝影展、推廣講座及解說員培訓課程；荒野保護協會在夢幻湖區域移除外來種，以搶救全世界僅有夢幻湖才能看到的原生特有植物「臺灣水韭」。陽明山國家公園竭盡心力維護大自然的珍貴環境，像是近幾年才對外開放的天溪園，在封園10年期間的養護保存下，孕育出高度生物多樣性的自然生態，而這些保育成果，更在持續的環境教育活動支持下，得以相輔相成。環保團體與國家公園就像是互補的兩個個單位，在相互積極合作中，藉由自然教育的推廣，落實生態知識的傳達，引導群眾來關懷這塊土地，共同為這一片永續共享的生存環境盡一份心力。

我們都參加過生態工作假期！
體驗難忘的經驗真棒，還可以
一起守護大地！

第 6 章

當個親近與愛護
蛙 類的
好朋友

親密接觸的訣竅

現在來介紹賞蛙守則及裝備，一起成為親近與愛護蛙類的好朋友！

現在我多了好多青蛙朋友！好棒！

遵守賞蛙守則 親密接觸不是問題

　　蛙類的美麗倩影是吸引人的重要特點之一，舊時人們的生活與牠們緊密相連，像是在田園裡與青蛙玩捉迷藏、或是農民聽蛙鳴就知道是否會降雨，而如今依舊有許多故事及創作以牠們為藍本來發揮；隨著生態相關的議題發展，蛙類的小小世界漸漸被大家重視，關心牠們的人也愈來愈多，並開始對牠們的生活產生興趣，進而想去了解其所居住的棲地環境，但在拜訪蛙類之前，有些守則需要大家一同遵守，那麼親密接觸就不是問題了！

賞蛙守則請看這邊

賞蛙守則齊遵守，關心和蛙作朋友！

* 多認識牠們，找找看住家周圍有哪些蛙類
* 聆聽蛙鳴，感覺牠們的喜怒哀樂
* 告訴你的朋友你喜歡蛙類，並鼓勵他們一起幫助蛙類
* 將住家周圍的溼地保存下來
* 多種樹，增加綠地與森林
* 師法自然，減少水泥化
* 不捕捉或戲弄蛙類
* 不購買也不隨意棄置任何蛙類
* 不食用野生蛙肉
* 不濫用農藥或殺蟲劑

裝備帶齊全 開心賞蛙去

　　蛙類幾乎都在夜晚出現，因此進行賞蛙時盡量結伴同行，且須攜帶手電筒，另外為了保護自身安全，盡量穿著雨鞋或布鞋，以免遭蛇咬傷；穿戴帽子、長褲、長袖衣服，以免被螞蝗、蚊蟲等動物叮咬。也可攜帶圖鑑、照相機、錄音機等，在賞蛙時可以藉由圖鑑認識蛙類，並且透過相機及錄音機記錄蛙類的影像及聲音。

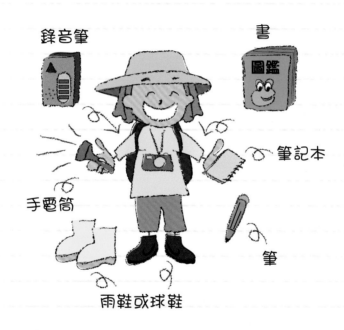

錄音筆

書
圖鑑

筆記本

手電筒

筆

雨鞋或球鞋

將蛙類的美麗身影留在照片及心裡

　　隨著數位相機的普及，現在幾乎每個人都能擁有一台相機，包括一般傻瓜相機及專業單眼相機，甚至連手機都搭載高畫質的拍照功能，讓我們可以隨時利用這些工具記錄蛙類。

幫蛙類拍照的小秘訣

　　小花模式為近距離拍攝物體時最常使用的功能。因蛙類體積小，將相機靠近蛙類後，再開啟小花功能幫助相機將焦點對焦於蛙類，才能夠拍得清楚。

　　對焦時對眼睛，並把相機對焦方式調成單點對焦，再使用兩階段拍攝：先把中央單點對焦區對準青蛙眼睛，半按快門不放以鎖住對焦，然後輕轉相機來調整欲呈現蛙類與背景的畫面，完成構圖後再全按下快門拍攝。

　　除了相機本身的閃光燈外，還可利用夜間觀察必備的手電筒打光，燈光應不要直接照射在蛙類身上，除了會使得蛙類太亮而影響拍攝效果外，同時也保護蛙類的眼睛，以避免強光對其造成傷害，利用手電筒邊緣餘光即可，有時甚至可不開閃光燈，單純用手電筒的燈光也可營造出特別的氣氛。

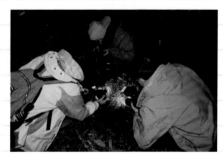

再來是畫面的呈現技巧，拍攝時讓蛙類頭部前方空間留多一點，另外亦可運用周圍的植物、水波、石頭等來襯托背景，再選擇自己喜愛的角度拍攝青蛙，用自己的視野幫蛙類寫故事。

想要常見我們美麗身影，還要注意下列事情喔！

1. 務必要尊重被拍攝物種及其所生存的棲地，而且攝影者等同觀察者，因此希望人們都能從第三者的角度記錄其的行為。
2. 避免直接干擾或阻撓被拍物種的方向，或攀折、清空物種附近的植物等。
3. 拍攝者應互相禮讓，依序拍照，拍攝完畢請緩慢退出讓後面的人也拍的到我們美麗英容！

攝影倫理齊遵守，永續賞蛙不用愁！

愛的宣言與行動

由於蛙類數量多、易接觸，不論在都市、鄉野、山林或小溪都容易見到牠們的蹤影，因此是從事保育教育的良好題材之一，且牠們以一般民眾所認知的有害蟲類為食，所以是幫助人們採用生物防治法的重要物種，加上外型也討人喜愛，容易引起大眾興趣，進而想去了解蛙類，藉由蛙類來傳達保育教育的觀念。

陽明山國家公園因園區內有許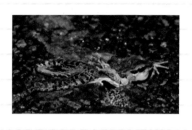
多馬路，當動物穿越馬路時，有時
因無法閃過來往的車輛而慘死輪
下，發生路殺（roadkill）的不幸事
件。蛙類在繁殖時期，常需要越過
馬路到繁殖的水域，遭到路殺的機會也就特別高。陽明山國家公園
管理處為了降低路殺以保育生物，特別設計幫動物過路的生態廊
道。也就是在較常發生車輛撞擊動物致死的路段設置讓動物穿越的
地下道路涵洞（生態廊道），並且搭配誘導網、防爬板等設計，讓
動物能夠藉由地下道安全穿越馬路。另外在道路旁亦貼心設置警告
標示，提醒用路人注意周圍可能會有動物穿越，為園區裡的動物建
構安全的道路系統。

同時外來種的問題也存在於陽明山國家公園內，美國牛蛙體型
壯碩，比臺灣本土蛙種的體型都來得大，在蛙類的世界裡，只要比
自身嘴巴小的動物都會當作食物，在野外就曾目擊美國牛蛙吞食本
土蛙類。牠們繁殖力強，曾經記錄過美國牛蛙雌蛙一次可產4萬多
顆卵，孵化後的蝌蚪亦較本土蛙種的蝌蚪大，會捕食其他蛙種的蝌
蚪，造成臺灣本土蛙類族群生存的一大威脅。

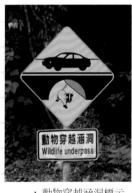

▲ 動物穿越涵洞標示

▲ 生態廊道誘導網（照片由陽管處提供）

　　如今，藉由陽明山國家公園管理處與志工一同監測、維護，很幸運的於2012年調查時並未發現美國牛蛙的蹤跡，日後期望持續進行監測，讓美國牛蛙在陽明山國家公園徹底絕跡。

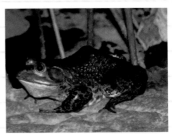
▲ 牛蛙

　　外來種不僅單指遠渡重洋來到臺灣的物種，凡不是生存在原生棲地，且在牠們能力範圍所不能到達該棲地的物種都稱為外來種。而外來種蛙類可能會造成食物、棲地等競爭，讓原生蛙類生存受到威脅。

　　於2012年時透過志工回報，發現陽明山國家公園內有莫氏樹蛙，但過去園

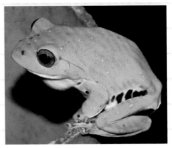
▲ 莫氏樹蛙

區內未有其記錄，且根據生物擴散的能力推測，莫氏樹蛙應不至於出現於園區內，詳細擴散原因還有待查證。

　　近幾年隨著生態環境保育意識抬頭，大部分至國家公園遊玩的

民眾都已經具備不亂採集或任意帶走國家公園內動植物的良好常識，且透過本書對陽明山國家公園裡的蛙類生態及棲息環境已有初步的了解，若想再更進一步探索蛙類的奧秘，可以多參加園區舉辦的戶外導覽解說、研習營，或解說志工培訓等課程；或者，參與環保團體提供的相關活動，用實際的行動關心蛙類、關懷環境，讓我們生活的這片土地能更加豐富、精彩。

陽明山蛙兒成長階段大紀事！

圖樣說明：　🐸 成蛙主要求偶或鳴叫期　　◉ 主要產卵期　　〜 蝌蚪期

科別	物種	季節			
		春 (3~5月)	夏 (6~8月)	秋 (9~11月)	冬 (12~2月)
蟾蜍科	盤古蟾蜍	🐸◉〜		◉	🐸◉〜
	黑眶蟾蜍	◉〜🐸	🐸◉〜		
叉舌蛙科	澤蛙	🐸◉〜	🐸◉〜		
	虎皮蛙	🐸◉〜	🐸◉〜		
	福建大頭蛙	🐸◉〜	🐸◉〜	🐸◉〜	〜
樹蟾科	中國樹蟾	🐸◉〜	🐸◉〜		
狹口蛙科	小雨蛙	🐸◉〜	🐸◉〜		
赤蛙科	腹斑蛙	🐸◉〜	◉〜		
	貢德氏赤蛙	🐸◉〜	🐸◉〜		
	拉都希氏赤蛙	🐸◉〜	🐸◉〜	🐸◉〜	〜
	臺北赤蛙	🐸	🐸◉〜		
	斯文豪氏赤蛙	🐸◉〜		🐸◉〜	
	長腳赤蛙	〜		🐸◉〜	🐸◉〜
	梭德氏赤蛙			🐸◉〜	〜
樹蛙科	褐樹蛙	🐸◉〜	🐸◉〜		
	艾氏樹蛙	🐸◉〜	🐸◉〜	🐸◉	
	面天樹蛙	🐸◉〜	🐸◉〜		
	布氏樹蛙	🐸◉〜	🐸◉〜		
	臺北樹蛙	〜		🐸◉	🐸◉〜

中文索引

學名索引

賞
蛙
趣

蛙ㄅˇ
陽明山

往上看!!

錄音筆

書
圖鑑

筆記本

手電筒

筆

賞蛙裝備

雨鞋或球鞋

國家圖書館出版品預行編目(CIP)資料

賞蛙趣：蛙ㄅㄨˇ陽明山 / 楊懿如等撰文. --
臺北市：陽明山國家公園, 民101.12
　面；　公分

ISBN 978-986-03-4847-7(平裝)

1.蛙　　2.動物圖鑑　　3.陽明山國家公園
388.691025　　　　　　　　　101024336

賞蛙趣 ── 蛙ㄅㄨˇ陽明山

發 行 人：林永發

審　　定：詹德樞、叢培芝

策　　劃：陳彥伯

執行策劃：陳吾妹

企劃製作：社團法人台灣環境資訊協會

撰　　文：楊懿如、蔡雯嘉、鄭香君、吳岱芝

攝　　影：余松芳、李元宏、李佳翰、李承恩、李雪、李慧敏、李鵬翔、林建全、
　　　　　林建鳴、柯丁誌、徐簡麟、高英雄、陳吾妹、陳定欽、彭小軒、黃基峰、
　　　　　黃湘雲、蔡雯嘉、鄭香君、盧堅富、韓志武 (按筆畫排序)

校　　對：吳岱芝、楊懿如、蔡雯嘉、鄭香君 (按筆畫排序)

美術編輯：高美娟

製版印刷：台苑彩色印製有限公司

發　　行：陽明山國家公園管理處

地　　址：11292臺北市北投區陽明山竹子湖路1-20號

網　　址：http://www.ymsnp.gov.tw

電　　話：(02) 2861-3601

出版日期：中華民國101年12月

G P N：1010103065

I S B N：978-986-03-4847-7

定　　價：新台幣300元整

展 售 處　　　　　　　　　　　　　　　　　　　　　　　　　　　廣告

陽明山國家公園管理處 員工消費合作社	五南文化廣場	國家書店
臺北市陽明山竹子湖路1-20號	臺中市中山路6號	臺北市松江路209號1樓
02-28613601轉856	04-22260330	02-25180207